高等院校动画专业规划教材

ANIMATION
CHARACTER
DESIGN

动画
角色设计
（第三版）

李铁　张海力　王京跃　编著

清华大学出版社
北　京

内 容 简 介

本书详细讲述了影响角色设计定位的因素和动画角色的产业链开发价值；讲述了动画剧本与角色设计之间的关系、角色小传撰写方法、动画角色设计的流程，以及如何进行造型基本功的训练；介绍了二维动画、三维动画、定格动画中不同的角色设计方式；深入分析了角色解剖原理和表情的作用方式，并详细讲述了服装和道具在动画角色设计中的应用。从结构图、效果图、多角度转面图、头部结构分解、手足造型细部、姿态图、脸部表情图、服装图、服饰道具图、角色谱系比例图、发型图、口形图、色标图等几个方面，详细讲述了动画角色设计的规范。

本书既有理论指导，又有大量精心编排的案例分析，理论与实践并重。适用于动画、游戏及数字媒体专业的研究生、本科生以及动漫爱好者阅读和自学，也可以作为动画、游戏及数字媒体专业人士的参考书籍。

本书封面贴有清华大学出版社防伪标签，无标签者不得销售。
版权所有，侵权必究。举报：010-62782989，beiqinquan@tup.tsinghua.edu.cn。

图书在版编目(CIP)数据

动画角色设计/李铁等编著. —3 版. —北京：清华大学出版社，2018（2023.8 重印）
（高等院校动画专业规划教材）
ISBN 978-7-302-49830-8

Ⅰ. ①动… Ⅱ. ①李… Ⅲ. ①动画－造型设计－高等学校－教材 Ⅳ. ①J218.7

中国版本图书馆 CIP 数据核字(2018)第 042847 号

责任编辑：刘向威
封面设计：文　静
责任校对：胡伟民
责任印制：杨　艳

出版发行：清华大学出版社
网　　址：http://www.tup.com.cn，http://www.wqbook.com
地　　址：北京清华大学学研大厦 A 座
邮　编：100084
社 总 机：010-83470000
邮　购：010-62786544
投稿与读者服务：010-62776969，c-service@tup.tsinghua.edu.cn
质量反馈：010-62772015，zhiliang@tup.tsinghua.edu.cn
课件下载：http://www.tup.com.cn，010-83470236

印 装 者：三河市龙大印装有限公司
经　　销：全国新华书店
开　　本：185mm×260mm　印　张：14.75　字　数：362 千字
版　　次：2006 年 8 月第 1 版　2018 年 6 月第 3 版　印　次：2023 年 8 月第 6 次印刷
印　　数：4501～5000
定　　价：79.00 元

产品编号：076981-01

前言

动画是一项具有辉煌前景的产业，存在巨大的发展潜力和广阔的市场空间。当前，国家也在大力发展动画产业，并在政策、投资、技术、教育等多个方面提供了有力的支持。

动画产业的发展离不开人才的培养，在动画产业飞速发展的今天，国内的动画教育也在走向一个大发展的新时期。然而，在新的历史时期，中国的动画艺术要再现《大闹天宫》《哪吒闹海》《三个和尚》的辉煌，却并非易事。单就动画人才培养而言，新技术、新文化形态、新艺术表现形式、新商业动画制片模式等都给动画教育提出了新的课题。

为此，由天津市品牌专业、天津市优势特色专业——天津工业大学动画专业牵头，在多所高校和专家组的参与下，对动画教育的办学理念、人才培养目标、教学模式、学科建设、课程体系、教学内容等方面不断进行改革和创新研究，并在多年教学积累与实践经验基础上，吸收国内外动画创作和教育成果，组织编写了本套系列教材。在教材的编写过程中，作者注重理论与实践相结合、动画艺术与技能相结合，并结合动画创作的具体实例进行深入分析，强调可操作性和理论系统性，在突出实用性的同时，力求文字浅显易懂、活泼生动。

动画是非常奇妙的艺术形式，是多种艺术形式的综合体，动画角色就是影视动画作品中的演员，对动画片的成败起着决定性的作用，也是动画后续产业链开发的关键。动画角色设计师要依据剧情，创造有"观众缘"、有"明星气质"的动画角色。动画角色设计师不仅仅要具有视觉表现的技艺，更需要成为涉猎解剖学、戏剧、服饰设计、表演、心理学等各个学科的通才。

本书针对动画角色设计过程中所需要的背景知识，详细讲述了影响角色设计定位的因素和动画角色的产业链开发价值；讲述了动画剧本与角色设计之间的关系、角色小传撰写方法、动画角色设计的流程，以及如何进行造型基本功的训练；介绍了二维动画、三维动画、定格动画不同的角色设计方式；深入分析了角色解剖原理、表情的作用方式，并详细讲述了服装、道具在动画角色设计中的应用。还从结构图、效果图、多角度转面图、头部结构分解、手足造型细部、姿态图、脸部表情图、服装图、服饰道具图、角色谱系比例图、发型图、口型图、色标图等多个方面，详细讲述了动画角色设计的规范。

衷心希望本套教材能够为我国培养优秀动画人才，实现动画王国中"中国学派"的复兴尽一点绵薄之力。

编 者

2017 年 11 月

Contents 目 录

第1章 动画角色设计策划1
1.1 角色前期设计定位1
1.1.1 影响角色设计定位的因素1
1.1.2 动画角色的产业链开发价值7
1.2 动画类型与角色设计8
1.2.1 二维动画9
1.2.2 三维动画11
1.2.3 定格动画13
1.3 角色设计清单与角色小传15
1.3.1 角色设计清单15
1.3.2 角色小传18
1.4 搜集素材19
习题23

第2章 角色造型训练25
2.1 素描25
2.2 速写27
2.3 典型与变形31
习题32

第3章 解剖与形态35
3.1 人的解剖与形态35
3.1.1 头部35
3.1.2 身体51
3.1.3 上肢55
3.1.4 下肢64
3.1.5 体型68
3.1.6 儿童71
3.1.7 人体转面和透视74
3.2 走兽解剖与形态78
3.3 禽鸟解剖与形态86
3.4 昆虫解剖与形态88

3.5　其他角色 ………………………………………… 90
习题 ………………………………………………… 96

第 4 章　角色造型设计 ………………………………… 101
4.1　剧情与角色造型 ………………………………… 101
4.2　角色设计风格 …………………………………… 109
　　4.2.1　头身比例 ………………………………… 109
　　4.2.2　典型化 …………………………………… 116
　　4.2.3　形式特征 ………………………………… 118
　　4.2.4　色法 ……………………………………… 121
4.3　角色服装设计 …………………………………… 122
　　4.3.1　角色服装的戏剧作用 …………………… 123
　　4.3.2　角色服装类型 …………………………… 126
　　4.3.3　定格角色的服装 ………………………… 137
4.4　角色发型设计 …………………………………… 138
4.5　自由联想 ………………………………………… 145
习题 ………………………………………………… 148

第 5 章　道具设计 ……………………………………… 151
5.1　服饰道具 ………………………………………… 151
5.2　武器设计 ………………………………………… 156
　　5.2.1　冷兵器 …………………………………… 157
　　5.2.2　防护具 …………………………………… 162
　　5.2.3　火器 ……………………………………… 164
　　5.2.4　魔幻武器 ………………………………… 165
习题 ………………………………………………… 167

第 6 章　表情与口型设计 ……………………………… 168
6.1　角色表情概述 …………………………………… 168
6.2　面部表情解析 …………………………………… 171
　　6.2.1　额肌 ……………………………………… 171
　　6.2.2　眼周围的肌肉 …………………………… 172
　　6.2.3　鼻肌 ……………………………………… 173
　　6.2.4　口周围和颊部肌肉 ……………………… 174
　　6.2.5　颈部表情肌 ……………………………… 179
6.3　角色表情刻画 …………………………………… 180
　　6.3.1　面部肌肉协同作用 ……………………… 180
　　6.3.2　表情的夸张 ……………………………… 182
6.4　角色口型设计 …………………………………… 185
习题 ………………………………………………… 188

第7章　动画角色设计规范 …… 191

- 7.1　结构图 …… 192
- 7.2　效果图 …… 194
- 7.3　多角度转面图 …… 196
- 7.4　头部结构分解 …… 200
- 7.5　手足造型细部 …… 201
- 7.6　姿态图 …… 205
- 7.7　脸部表情图 …… 209
- 7.8　服装图 …… 211
- 7.9　服饰道具图 …… 212
- 7.10　角色谱系比例图 …… 214
- 7.11　发型图 …… 215
- 7.12　口型图 …… 216
- 7.13　色标图 …… 217
- 习题 …… 219

参考文献 …… 227

第1章　动画角色设计策划

> 动画角色就是影视动画作品中的演员,对动画片的成败起着决定性的作用,也是动画后续产业链开发的关键,动画角色设计师要依据剧情,创造有"观众缘",有"明星气质"的动画角色。本章讲述在角色设计策划阶段需要完成的任务,首先从影响角色设计定位的因素和动画角色的产业链开发价值两个方面,详细讲述了角色设计的前期定位;其次介绍了二维动画、三维动画、定格动画的不同角色设计方式;然后讲解了如何编写角色设计清单,以及如何依据动画剧本和角色小传进行动画角色的创作;最后介绍了搜集角色设计素材的方法。

1.1 角色前期设计定位

动画是一种运用视听语言进行故事表述的特殊类型的影视艺术,具有独特的艺术表现形式、工艺流程与技术手段。动画的英文是 animation,该词源自于拉丁文字根 anima,意思为灵魂,动词 animate 则具有赋予生命的含义,所以 animation 引申为使原本没有生命的角色"活"起来的意思。动画角色就是影视动画作品中的"演员",它不仅决定着动画的视觉艺术风格,更是动画作品成功与否的关键。

1.1.1 影响角色设计定位的因素

在前期的策划阶段,首先要对动画角色准确地定位,角色前期设计定位主要受到以下几个方面的影响。

1. 动画类型

依据生产方式,动画可以分为二维动画、三维动画、定格动画三种类型;依据播映渠道可以分为动画电影、电视动画、网络动画、手机动画等几种类型;依据艺术形式可以分为实验动画、艺术动画、商业动画等几种类型。不同类型的动画片其形式、风格和制作工艺各不相同,动画角色的设计风格和形式也就各异。

美国独立动画大师比尔·普莱姆顿(Bill Plympton)在 2006 年制作完成的二维动画艺术短片《带路狗》中的角色设计,如图 1-1 所示。

图 1-1　选自《带路狗》

图 1-2 所示是迪士尼公司制作的三维动画商业电影《玩具总动员》中的角色设计。

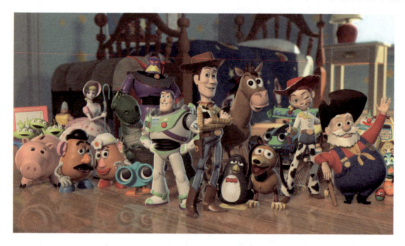

图 1-2　选自《玩具总动员》角色设计

2. 目标观众

一部影视动画作品针对的目标观众，在年龄、教育程度、行为方式、心理与思维特性等方面各不相同，他们对动画片的类型、故事结构、动画角色、形式、风格等也会有不同的观影需求。

电视动画系列片《小兔米菲》的主要目标观众是低幼儿童，荷兰艺术家迪克·布鲁纳（Dick Bruna）在1955年设计这个角色的过程中，就将简单、明了、直接、放松作为设计信条，米菲的造型简洁、概括、童真可爱；米菲的世界稚拙、饱满、色彩明艳，如图1-3所示。

《飞出个未来》（Futurama）是由马特·格勒宁（Matt Groening）创意策划的科幻喜剧电视动画系列片，格勒宁和戴维.X.科恩（David X.Cohen）共同为福克斯广播公司打造了这部主要面向成人观众的动画片，其中包含许多成人的话题，如图1-4所示。

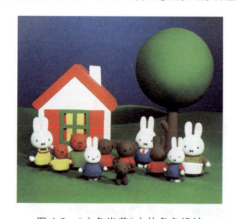

图 1-3　《小兔米菲》中的角色设计

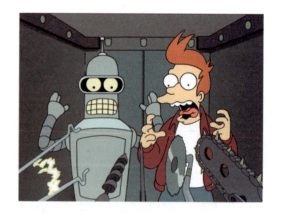

图 1-4　《飞出个未来》中的角色设计

3. 制作成本、周期

在一些投资比较高的动画片创作过程中，动画角色可以设计得复杂、写实一些；而低成本的动画片，可能会选择简约、典型化的角色设计风格。动画项目的制作周期可能会很紧张，也可能会很充裕，这对动画角色设计的形式风格也会产生很大影响。

4．设计团队

动画角色设计师的专业构成、专业背景、视觉风格等都会对动画角色的设计产生很大影响。在迪士尼公司出品的动画电影《公主与青蛙》的前期设计阶段，不同风格的角色设计师绘制了造型迥异的提亚娜，如图1-5～图1-9所示。

图 1-5　Mark Henn 设计作品

图 1-6　Bill Schwab 设计作品

图 1-7　Kevin Gollaher 设计作品

图 1-8　Lorelay Bove 设计作品

图 1-9　Chris Appelhans 设计作品

5．制作技术与设备

二维动画的传统生产模式与数字化生产模式在制作工艺上会有很大不同，三维手调动画与采用运动捕捉技术的三维动画制作工艺也会有所不同，动画角色设计就要依据特定的制作工艺进行调整。

6．动画剧本

不同题材、写作风格、故事内容、视听表述模式的动画剧本，需要有特定的角色设计风格与之匹配。

低成本、制作周期短的商业电视动画片，其动画角色造型就要求夸张、简洁，多采用"单色法"，并适合于"有限"动画的制作模式。英国BBC出品的商业电视动画系列片《查理和罗拉》中的角色造型设计，采用了儿童画、剪贴画的造型风格，动画部分也近似剪纸动画的效果，但是风格清新、故事生动、剧本一流，是收视率非常高的低成本商业动画片，如图1-10所示。

图1-10 《查理和罗拉》中的造型设计

由华纳兄弟影片公司、辛密克斯制片公司、派拉蒙影业公司、桑瑞拉娱乐公司联合制作的三维动画电影《贝奥武夫》则采用了超写实主义的动画角色设计风格，投资巨大、制作周期漫长。该片运用了动作捕捉（Motion Capture）和眼动电图描迹（EOG）等一系列高科技含量的三维动画制作技术，并且由索尼电影图像工作室为影片制作了精彩的视觉特效，画面逼真、细腻，如图1-11所示。

图1-11 《贝奥武夫》中的视觉特效

在动画前期策划阶段，角色设计定位的失误，对影视动画作品的影响非常大。例如，香港意马动画公司制作的三维动画电影《阿童木》，制作投资将近人民币4.4亿元，再加上全球营销费用，总开支累计达人民币8.2亿元，但最终获得的全球票房收入仅仅为人民币1.9亿元，使公司

一度陷入困境。《阿童木》票房失败的原因之一就是对于目标观众和角色设计的定位不准确。1963年版本的电视动画系列片《铁臂阿童木》于1980年在中央电视台播映,因为这是中国第一次如此大规模地引进外版电视动画系列片,所以非常热播,当时观众的年龄段多为70后的青少年,阿童木的形象根植于无数70后的心灵深处,成为一代人的集体回忆。2003年版本的电视动画系列片《铁臂阿童木》从2004年12月到2005年2月在中央电视台播映,由于同期播出动画的可选择性增多,新版《铁臂阿童木》的收视率与20世纪80年代的老版本不可同日而语,观众的年龄段多为20世纪90年代末出生的青少年。

通过以上的分析可以看出,出于对老版本电视动画片的怀旧,对2009年新版动画电影好奇的目标观众群为:70后,年龄在35岁左右的人群;以及20世纪90年代末出生,年龄在12岁左右的人群,而后一类人群基本没有独立娱乐消费的能力,其父母年龄段为34岁～40岁,与第一个目标观众群体的年龄段又恰巧吻合。但在动画电影《阿童木》实际的角色设计定位和票房营销过程中,"怀旧"的主题却被严重漠视,丧失了对70后目标观众群的吸引。

同是意马动画公司制作的三维动画电影,《忍者神龟》曾经一度取得北美票房的冠军,这部影片的成功正得益于准确的角色设计定位和票房营销策略。由于1987年版本的电视动画系列片《忍者神龟》在90年代初于中央电视台播映,当时观众的年龄段多为80后的青少年和70后的动漫爱好者;2004年版本的电视动画系列片《忍者神龟》于同年在中央电视台播映,当时观众的年龄段多为90后的青少年,所以观众群基本未出现明显的断代。在2007年三维动画电影《忍者神龟》上映时,带有怀旧情绪的目标观众正与电影娱乐消费主体的年龄段吻合,加上正确的票房营销宣传,取得票房的成功就并非偶然了。

由于对"怀旧"主题的漠视,动画电影《阿童木》角色造型的修改可容度把握不准确,从这部三维动画电影中角色造型的变化来看,改变似乎过于大了一些,原先二维版本的铁臂阿童木造型饱满,性格阳刚,而且也更像个机器人少年,如图1-12所示。

三维电影版的铁臂阿童木面容清秀帅气,似乎更柔弱一些,在衣着形态上更强调其是个小男孩,如图1-13所示。

图1-12 二维版本的铁臂阿童木

图1-13 动画电影《阿童木》中的阿童木

剧情中天马博士对自己制造的这个"机器儿子"并不认同,才会遗弃阿童木,如果阿童木与托比奥(天马博士失去的儿子)太过相似,天马博士的不认同感就难以理解了。尤其在中国大陆、中国香港、美国、日本四地分别选择了不同类型的配音演员为阿童木配音,美国男童星弗莱迪·海默的声音比较"灵";中国大陆女童星徐娇的声音比较"娇";中国香港男童星吴景滔的声音比较"稳";日本女声优上户彩的声音比较"甜",两男两女共同为一个角色配音,性格上又各不

相同,似乎也暗示着制作方对动画角色本身的性格拿捏不准。

三维电影版《阿童木》的一位主创曾经说,跟原版相比,这一版本的阿童木进行了比较大的改变,不然他就成了一个"怀旧小老头",现在全新设计的阿童木更富有未来感,更像一个人类,而且他大部分时间都穿着衣服。

显然以上的说法有悖于"怀旧"的角色定位与营销主题,可以说在制片管理最初的商业策划阶段,就没有将整合营销的观念贯穿始终,好像创作团队中的每一个人都可以参杂入对阿童木的不同理解。

另外,拥有阿童木角色版权的川角公司似乎对角色的设计、性格设定、故事走向、其他配角也不太认可,在阿童木要不要有牙齿,要不要保留睫毛,发型用不用修改,"头发角"的位置和他的招牌表情等方面都与意马动画争论不休。70后的一代也许会有疑问,这还是以前的阿童木吗?《阿童木》在日本票房的惨败(上映第一周勉强挤进票房榜第十名),也显示出日本人对这个全新阿童木的不认可。

二维原版《忍者神龟》的角色设计与三维动画版《忍者神龟》的角色设计保持了一致,这样才会得到目标观众的广泛认同,进而就是好奇,最后促成观影决策,如图1-14、图1-15所示。

图1-14　二维版本的《忍者神龟》　　　　图1-15　三维电影版的《忍者神龟》

《蓝精灵》漫画是1958年由比利时漫画家贝约(Peyo)及其夫人共同创作的,1981年美国国家广播公司购买了版权,制作并播放美国版的电视动画系列片《蓝精灵》。2011年索尼动画公司制作完成了三维立体动画电影《蓝精灵》,前期设定的也是怀旧路线。无论是贝约在20世纪50年代创作的《蓝精灵》漫画,还是80年代电视动画片中的《蓝精灵》,在这部三维立体动画电影之前,都只是以二维形象示人,如图1-16所示。索尼动画公司重新制作的三维版蓝精灵,完全忠实于原作,在角色造型上保持了一致性,如图1-17所示,得到了无论是制片人还是贝约家人的一致肯定,取得了非常成功的票房收入。

图1-16　选自二维版《蓝精灵》角色设计

图 1-17　选自三维版《蓝精灵》角色设计

1.1.2　动画角色的产业链开发价值

在动画角色设计的策划阶段还要依据影视动画作品的目标赢利模式,考虑动画角色的产业链开发价值。动画产业链就是各个产业部门之间以知识产权为纽带链接形成的企业群结构,其逻辑关系就是知识产权的有偿授权使用。在动画产业链的运行模式中,动画角色形象授权是最为重要的方式之一,角色形象的版权拥有方可以将角色使用权交给"授权经营商"使用,"授权经营商"不享有动画角色形象的所有权,只暂时拥有严格限定的使用权,并要为所获得的使用权支付权利金。

纵观动画产业发展的历史,只有那些造型独特、易于识别、便于记忆,并且符合目标消费者审美心理的动画角色形象才具有产业链的开发价值。动画角色形象甚至可以成为产品造型设计的重要元素,成为衍生产品(玩具、文具、礼品、服装、鞋帽、箱包、装饰品等)竞争的主要手段。

迪士尼公司从1923年开始至今,正是秉承上述动画角色的设计理念,创造出了一大批极具产业链开发价值的动画角色。单就票房收入并不如预期那样理想的三维动画电影《汽车总动员》而言(如图 1-18 所示),美国《娱乐》杂志曾经估算,在影片上映的头两年里,《汽车总动员》周边产品——从背包、午餐盒到睡衣和床单的销售额总计超过了50亿美元,2012年"汽车总动员游乐场"计划在迪士尼加州冒险乐园中开放。迪士尼公司总裁鲍勃·伊戈尔(Bob Iger)在2008年

图 1-18　选自《汽车总动员》角色设计稿

5月的一次投资分析师会议上说,《汽车总动员》的电影周边产品授权可能是历史第二成功的,仅次于《星球大战》。伊戈尔说:"你知道这些电影能够创造巨大的价值,不仅在你我的有生之年,而且会代代相传。"

美国迪士尼公司自1923年由华特·迪士尼(Walter Disney)和他的哥哥罗伊·迪士尼(Roy Disney)创建迪士尼兄弟卡通工作室发展至今,已经从一家动画制片公司成长为一个集成动画产业链的集团公司,公司实力排名世界前列,世界品牌价值榜排名第七。

美国迪士尼公司依据主营业务类别分为四个部分:

(1)主营娱乐业务的华特迪士尼工作室,负责电影、音乐、戏剧的制作、发行、演出、放映。图1-19所示是依据三维动画电影《海底总动员》改编的冰上世界表演节目。

(2)主营公园与度假村的部门,负责主题公园、游轮、度假酒店等与旅游相关的业务。

(3)主营迪士尼消费产品的部门,主要从事娱乐版权的增值业务,生产玩具、服装、体育用品等动画衍生产品。

(4)主营媒体与网络的部门,负责电视媒体网络、电台和互联网络的业务。

图1-19 冰上舞蹈剧《海底总动员》

目前在美国迪士尼公司的全部收入中,消费产品的收入约占50%,主题公园的收入约占20%,而电影、电视的收入约占30%,美国迪士尼公司将娱乐、游艺、产品、媒体四个模块协同在一起,将动画艺术(特别是动画角色)的商业价值挖掘到了极致。

第一个娱乐业务模块,负责动画片的生产和动画角色的创造,主要的赢利模式是票房收入。第二个游艺业务模块为其营造良好的公众关系,第四个媒体业务模块为其缔造播映渠道和媒体环境,是这一模块票房收入的保障。

第二个游艺业务模块,依赖第一个娱乐业务模块所提供的文化主题,第四个媒体业务模块为其缔造媒体环境,第三个产品业务模块为其提供可销售的产品。

第三个产品业务模块,依赖第一个娱乐业务模块提供的商业版权和角色形象,第二个游艺业务模块为产品的销售提供了窗口,第四个媒体业务模块为其提供了有力的媒体广告环境。

第四个媒体业务模块,依赖第一个娱乐业务模块和第二个游艺业务模块提供的内容,又为其他三个模块提供了媒体环境和品牌增值的有力支持。

从以上的分析可以看出,迪士尼集团已经形成了一个高度整合的商业循环体系,动画角色正是其中的商业版权制造机器和内容生产引擎。

1.2 动画类型与角色设计

动画依据生产模式、播映方式、艺术形式、情节内容等不同包含多种分类的方法,例如依据内容和艺术形式划分,会有实验动画(如抽象动画《线与色的即兴诗》)、政治讽刺动画(如木偶动画《手》)、纪录动画(如二维动画《路西塔尼亚号的沉没》)、教育动画(如二维动画《唐老鸭漫游数学奇境》)等。

依据动画的生产模式可以分为二维动画、三维动画、定格动画,以及几种动画制作方式的协同使用。不同的动画生产模式决定着不同的生产成本、生产周期、风格样式、团队构成、设备、技术、流程、工艺与管理等,动画角色设计的造型也会有很大的不同,所以在动画片的角色策划阶段首先要确定动画片的生产模式。

1.2.1 二维动画

传统二维动画的中期生产过程包含动画设计稿、原画、原检、修形、中间画、动检、描线、上色等工艺流程,多采用逐格制作、逐格拍摄的生产方式,通过对事物运动过程和形态的分解,在二维空间中进行角色的塑造和故事的表述。

图 1-20 所示是美国迪士尼公司出品的二维动画电影《睡美人》中一个镜头的制作过程,显示出原画、誊清、描线、上色、合成的制作过程。

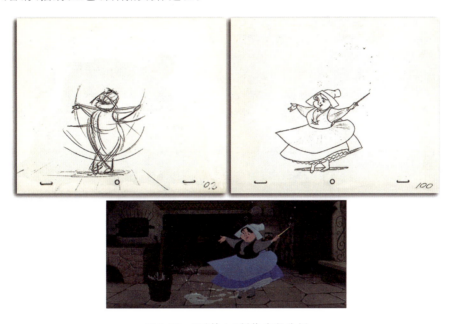

图 1-20 《睡美人》制作流程分析

由于生产方式的限制,二维动画角色的设计应当尽可能达到"少即多"的造型境界,即以最少的造型复杂度传达最为丰富的视觉信息,如角色的特征、性格、年龄、职业等。

迪士尼公司出品的二维动画系列片《米老鼠与唐老鸭》中的角色设计(如图 1-21 所示),采用了单色法、三头身的简约造型风格,并且不论头部旋转到何种角度,米老鼠的一对耳朵一直保持正视图的摆放方式,成为世界动画史上最为成功的动画角色形象之一。

随着计算机图形、图像技术的长足发展,无纸动画生产方式正在成为二维动画制作的重要方式之一。动画角色可以使用矢量方式绘制,也可以将设计稿直接扫描到计算机,再利用 OCR 光学跟踪识别技术,将扫描后的图像文件矢量化为可以任意编辑的图形对象,所以动画角色造型更接近于图形化的"硬边艺术"风格。原画、动画都可以借助二维动画制作软件完成,"自动插补中间帧"的技术缩短了工期,降低了制作成本。

甚至一些二维动画制作软件还可以为图形化的动画角色指定平面骨骼,通过对骨骼节点的调整,角色轮廓线框就随之动作,如图 1-22 所示。

目前,许多三维动画制作软件或插件,还允许将三维模型直接渲染输出为二维效果,并可以

图 1-21 《米老鼠与唐老鸭》中的角色设计

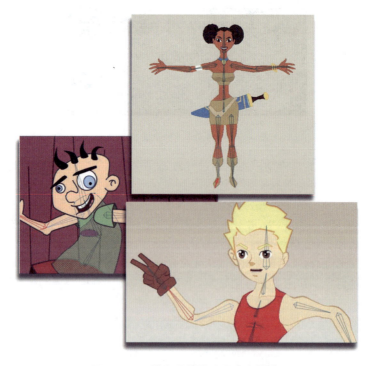

图 1-22 二维矢量骨骼动画生产模式

灵活地指定轮廓的线型、角色输出的色法（即是否包含阴影色阈、高光色阈）等。法国的黑白动画电影《复活》就采用这种生产模式，所有角色和场景都是三维方式创建的，最后渲染成为黑白构成味道的动画效果，如图 1-23 所示。

图 1-23　法国的黑白动画电影《复活》

迪士尼公司在其出品的动画电影《星银岛》中首度采用全新技术，制作了一个反派角色——星际海盗斯尔维尔——一个半生物、半机械的外星人形象（如图 1-24 所示），该角色的身体采用传统二维动画制作模式；手臂的机械组件则利用三维动画方式制作，最后再将两者在输出时逐帧合成，效果令人耳目一新。

这种 2D 加 3D 分别制作，然后再合成的角色设计技法，还是首次在动画制作中出现，因此该角色也被称为动画史上的首位"5D"角色。

1.2.2　三维动画

三维动画从 20 世纪 80 年代末才刚刚兴起，是最为年轻的动画生产模式，但现在却越来越成为影视动画的主流。世界上第一部三维动画电影是皮克斯工作室制作的《玩具总动员》（如图 1-25 所示），导演约

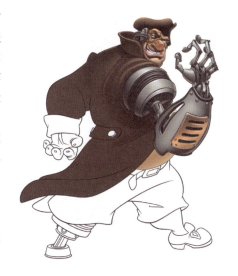

图 1-24　《星银岛》中的角色设计

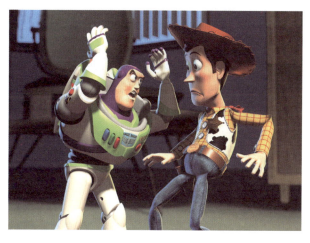

图 1-25　选自《玩具总动员》

翰·拉塞特(John Lasseter)非常聪明，想要在这部影片中展示一些传统手绘动画无法制作出来的效果，例如主角伍迪穿了一件格子衬衫，这在二维动画中几乎是不可完成的任务，而利用三维动画的材质和贴图功能实现起来却是易如反掌。

三维动画角色的艺术表现形式趋向于写实和抽象两个方向，例如三维动画《最终幻想》《贝奥武夫》就追求比真实世界还要"真实"的超写实效果。而《蔬菜海盗历险记》则更为抽象化，1～2头身的角色造型，甚至角色都没有四肢，如图1-26所示。

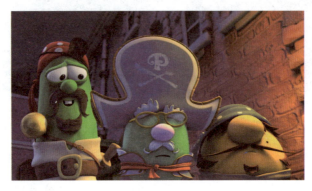

图1-26　三维动画片《蔬菜海盗历险记》

大多数的三维动画角色设计风格介于写实和抽象之间，如《飞屋环游记》和《鼠国历险记》中的角色设计。

三维动画中期生产流程包含三维镜头预演、建模、材质和贴图设计、骨骼与蒙皮、动画编辑、灯光设计、特效制作、渲染输出、后期合成等几个环节，角色的造型设计应当符合一定的规范。在三维动画电影《机器人九号》中角色的制作过程如图1-27所示。

图1-27　《机器人九号》的制作过程

图1-28是三维动画片《沙滩的故事》中的小海龟角色的网格展平图和贴图；小海龟最终的模型输出效果如图1-29所示。

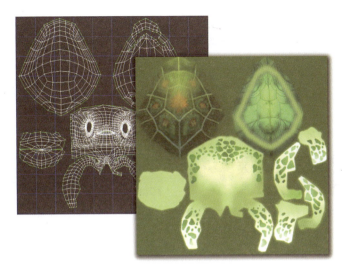

图 1-28　角色贴图设计

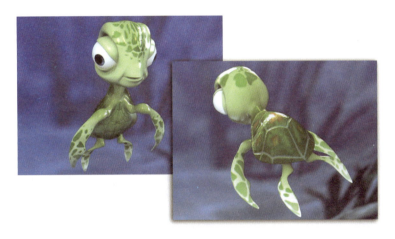

图 1-29　角色设计效果

1.2.3　定格动画

定格动画是最为传统的动画制作方式，在制作过程中，每调整一次动作幅度就要拍摄一帧画面。世界动画史中最早的一批动画作品有很多都采用这种方式进行制作，例如俄国动画电影的奠基人莱迪斯洛·斯塔列维奇（Ladislav Starevich），在 1910 年就拍摄出了利用昆虫标本制作的定格动画短片《甲虫》，这是人类动画史上第一部讲述故事的定格动画片。

沙子、黏土、纸片、木材、玻璃、面包、昆虫标本、蔬菜、树叶等都可以作为定格动画的制作材料，剪影动画、沙动画、木偶动画、黏土动画、折纸动画、剪纸动画等都是定格动画的制作分支。例如，捷克动画大师卡雷尔·泽曼（Karel Zeman）拍摄了一部非同凡响的动画短片《灵感》，竟然用一系列的玻璃雕像制作了动作平滑、时间设定准确、情感表达细腻、叙事结构完整的定格动画片，这真是人类视觉史上的一个奇迹，如图 1-30 所示。

1926 年制作完成的《阿基米德王子历险记》是目前所知世界上最早的动画长片，由德国动画大师洛特·雷宁格（Lotte Reiniger）采用剪纸定格动画的方式拍摄，如图 1-31 所示。

图 1-30 《灵感》剧照

图 1-31 《阿基米德王子历险记》剧照

由于定格动画较为繁复的制作工艺、较长的制作周期、较大的制作投资,所以在动画播映市场上沉寂了很长一段时期,但随着技术手段、工艺流程、艺术表现形式的不断发展,特别是一些定格动画片如《小鸡快跑》《人兔的诅咒》《僵尸新娘》《圣诞夜惊魂》《鬼妈妈》等所取得的巨大成功,使得定格动画的创作又呈现出欣欣向荣的景象。

因为要为实体角色逐帧设定动作,所以角色设计应当简洁,经常采用夸张典型性特征的造型手法,而且一般将可设定动作的造型细部进行尺度夸张处理,以满足动作设定的要求,如嘴、眼睛、四肢等。定格动画电影《玛丽与马克斯》中的角色设计,嘴、眼睛、手都进行了尺度夸张处理,如图 1-32 所示。

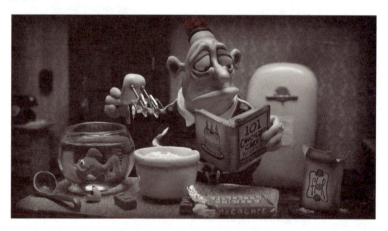

图 1-32 选自《玛丽与马克斯》

角色身体内部的骨骼通常选用易于弯折定型,同时又不易折断的金属丝进行制作,动画制片公司则选用专业的金属骨骼,这种骨架分为几种不同的比例尺度,关节的运动阈限也符合正常人体的实际情况,并且还可以反复使用,如图 1-33 所示。

基于不同的定格动画类型,可以选择适当的造型材料,如木材、布、泥、塑料、橡胶、皮革等,还要了解这些造型材料的物理化学属性和加工塑造工艺,特别是着色工艺。尝试采用综合材质进行角色制作,尤其在材料的肌理对比、色彩对比、视觉触觉对比等方面进行深入设计。

在《鬼妈妈》的制作过程中,还使用到了三维动画技术和先进的光敏树脂三维打印技术,如图 1-34 所示。

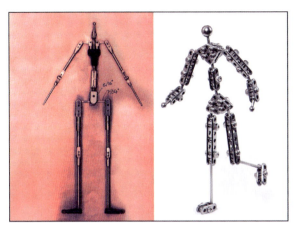

图 1-33　定格角色的金属骨架

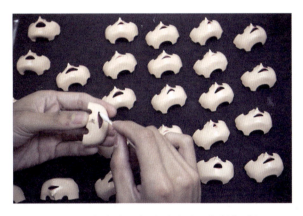

图 1-34　定格动画电影《鬼妈妈》的制作过程

首先将制作好的黏土角色模型,使用三维扫描仪输入到三维动画软件之中,原始黏土角色模型的每一个细节和不完美的地方都被原样复制到三维动画场景中,在三维动画软件中制作角色的三维表情动画,然后再将动画表情的关键模型,逐一利用数字快速成型喷塑设备制作出模型,这样就可以利用定格动画拍摄技术制作出非常生动的角色表情动画。定格动画制作技术上的每一次飞跃,都会给角色造型设计带来更大的自由度。

1.3　角色设计清单与角色小传

动画角色设计师要仔细阅读剧本,分析剧情发展、剧情结构;角色的性别、年龄、性格、职业、体形、成长经历、生活环境,甚至角色的生活习惯,如平时如何消磨时间,衣着打扮的品位等细节;研究角色与角色之间的关系、场景与角色之间的关系,剧情发展所历经的情境等,尽可能多地从剧本中找出有关动画角色设计的细节信息,从而丰富自己对剧情和角色的全面认识,形成基本的设计定位,着手编制角色设计清单和角色小传。

1.3.1　角色设计清单

角色设计清单是动画角色设计师在仔细阅读剧本的基础上,对将要完成的角色设计任务所

制定的内容总表,其中包含的内容有:
(1) 角色名称。角色在动画中的姓名、别名、昵称等。
(2) 性别。区别角色男女(包含动物、植物、昆虫、魔怪等动画角色)。
(3) 年龄。可以标定角色的大致年龄范围。
(4) 角色小传。包含的内容主要有角色的成长历程、性格、特殊长相的描述、与其他角色之间的关系、正面角色或反面角色、角色动作特征、生活习惯、出现在哪些动画场景中,完成哪些戏剧任务。
(5) 备注。可以注明角色的特殊衣着(需要几套服装)、特殊道具(服饰或武器)、职业等,这些内容会对剧情发展起到推动作用。

表 1-1 是电视动画系列片《比特精灵》中反派角色的设计清单,角色设计谱系图如图 1-35 所示,其中一集的故事梗概如下:

表 1-1 《比特精灵》反派角色设计清单

角色名称	性别	年龄	角色小传	备注
古斯特 (Gust) 别号:老大	男	壮年	幽灵病毒,高个子,可以自我复制,但每个复制品都和本体稍有不同,其复制品却并不能复制得到他的能力。非常狡猾,是病毒中的老大,邪恶轴心。拥有改造病毒的能力,这是所有病毒都惧怕他的原因。他有一个不为人知的秘密,在其身体某处有一个小锁(Lock 加密程序),只要有对应的钥匙(Key 解密程序)就可以打开,古斯特的身体也就会随之瓦解	手心可以喷出改造病毒的火焰,随身有一个小锁
沃姆 (Worm·Small) 别号:小沃	男	青年	蠕虫病毒,非常胖,非常容易饥饿,喜欢吃"内存",常通过网络到达别的计算机内部,大快朵颐。他本性善良,胆小懦弱,所做的错事并非出于破坏的动机,而仅仅是为了生存。沃姆与爪哇是好朋友	穿着小短裤,虽然已经是青年,可还一副少年打扮,能力是"吞噬"
爪哇 (Java) 别名:哇仔	男	青年	邮件炸弹,喜欢恶作剧,并且到处扔炸弹,每到一个新地方,总是怂恿沃姆吃掉计算机的"内存",一直梦想成为世界第一的病毒程序,与古斯特一争高下	炸弹
拜克汶 (Backdoor) 别名:阿汶	男	壮年	后门病毒,古斯特的跟班,非常愚蠢,有时候并不知道自己在干什么,只是按照老大的吩咐办事。拜克汶做事散漫,因为这种行为方式常常误了古斯特的"大事"	铲子、安全帽
灼真 (Trojan) 别名:小真	男	青年	木马病毒,古斯特的跟班,非常喜欢收集密码。他暗地里也对古斯特心怀不满,内心非常邪恶,常常利用后门病毒侵入计算机后大肆破坏,盗取所有看到的密码。他有很多手,并可以任意伸长	黑色西装,黑色墨镜,黑色帽子,能力是盗窃

图 1-35 《比特精灵》角色设计谱系图(万川设计)

邮件炸弹爪哇是个喜欢恶作剧并且有点小邪恶的计算机病毒,他和蠕虫病毒沃姆是一对搭档,他们经常通过给其他人的收件箱发送大量垃圾邮件的方式来轰炸对方的计算机。在日复一日的轰炸中,爪哇对一成不变的生活产生了厌倦,沃姆却觉得现在的生活挺不错。爪哇对自己的这个胆小懦弱、没什么抱负的朋友兼搭档越来越不满,梦想自己有一天能成为世界上最厉害的病毒。他听说病毒老大古斯特拥有改造病毒的能力,于是决定去拜访古斯特,并且求他改造自己,使自己成为世界上最厉害的病毒。沃姆为了友情和爪哇一起踏上了寻找古斯特的旅程。

他们顺着互联网寻找,最终在一台很老的 286 电脑上发现了金盆洗手的古斯特。古斯特对他们说,改造爪哇需要用到一段程序代码,而这段程序代码就在一台名为 GT 的电脑上。爪哇和沃姆历经千难万险潜入位于国家安全中心的电脑 GT 中,从电脑的病毒库里偷出一段名为解密程序的程序片段。

其实爪哇和沃姆两人刚离开,古斯特就唤来自己的两个跟班:拜克汶和灼真。原来古斯特并非真的金盆洗手,而是迫不得已躲在这台没有安装杀毒软件的报废电脑上。它命令灼真和拜克汶一路跟踪爪哇,在爪哇取得解密程序后干掉爪哇和沃姆,并销毁解密程序。

爪哇和沃姆跌跌撞撞,一路上闹出很多笑话。爪哇刚取得解密程序,灼真和拜克汶就出现了,灼真从病毒库中得知解密程序实际上就是古斯特的死穴,只要有了解密程序,古斯特就会被彻底毁灭。贪婪的灼真不会放弃这个好机会,他早就对古斯特的位置虎视眈眈了。灼真抢走解密程序后,把爪哇交给拜克汶处理。拜克汶看到爪哇被杀毒程序隔离,就懒得亲自动手,去追灼真了。

爪哇被隔离后想方设法和留在邮局里的沃姆取得联系,沃姆利用自己的能力吃掉机器的内存,导致杀毒软件崩溃,他顺着拜克汶留下的后门也逃出来去追灼真。

灼真回到古斯特藏身的计算机中,用解密程序威胁古斯特,让他把自己改造成世界上最厉害的病毒。古斯特深知灼真在被改造后一定会最先杀掉自己,老奸巨猾的他把拜克汶改造成世界第一的病毒,让他去对付灼真。拜克汶虽然变成了世界第一,但还是非常愚蠢,他犹犹豫豫,不知道该听谁的好。就在这时,爪哇一行人赶到,他们在杀毒软件崩溃的最后一刻从内存中取得了解密程序的备份,经过一番恶斗,最终摧毁了邪恶的古斯特,而失去了古斯特的灼真因为能力低下再也不敢为非作歹。拜克汶追着爪哇他们来到一台计算机,虽然被改造了,但拜克汶作

为后门程序的核心代码还是没有改变。他刚一离开古斯特的藏身之所就被杀毒软件锁定了,他本身又并不懂得如何利用自己的非凡能力,就这样被杀毒软件摧毁了。

角色设计清单要由导演、编剧、制片人共同审核并提出修改意见,最后形成文件,用于指导动画角色的整个设计与制作流程,也是核定工作量、分派任务、安排时间进度、审核验收、文件归档的依据。

同时,动画角色设计师还要与导演、编剧、制片人等主创人员进行深入交流,确定动画角色设计的艺术风格,讨论本身就是一个不断揭示的过程,在讨论中各种构思、联想和灵感会源源而至,每一名成员都会为动画角色贡献出自己的理解和诠释。导演必须从一开始就清晰地表达自己在视觉方面的想法,而优秀的角色设计师会补充导演的构想,使该动画片在视觉方面得到发展。

1.3.2　角色小传

角色设计清单中的角色小传是编剧在创作剧本之前为角色撰写的,内容主要包括:角色的性格、背景资料(地域、民族、性别、年龄、体形、性格、职业等)外貌特征、角色动作特征、服装与道具的特殊要求(一些小物件,如打火机、烟斗、幸运符、手链等,可以显示主人的身份和爱好,而且使角色更富于生活的真实感,一些有特殊意义的物件,如定情的信物、传家的珍宝等也在传递角色的重要信息)、生活习惯和嗜好、语言习惯(包括语调、语气、用词和口头禅等)、出现在哪些动画场景中、完成哪些戏剧任务等。

社会背景同样是角色小传中十分重要的信息,角色的性格是在与周围角色、环境的关系中展现的,角色的社会地位、社会阶层、宗教信仰等,以及在社会中建立起来的人际关系网络,制约并规定着角色的动作方式。

如果是非人类角色,如动物、怪兽、机器人,还应当说明他们生存和生活的逻辑、价值观,包括其生活习性、饮食、天敌、成长特点等,有助于塑造出一个生动鲜活的角色,有助于观众对角色的理解。

角色小传最初用于指导整个编剧的过程,以保证动画角色在剧情发展过程中性格、行为方式、履历背景的统一性。现在,角色小传已经成为动画制作中非常关键的文件,除了用于指导编剧过程,还是角色设计、场景设计、故事板设计、原画设计重点参考的文件。

好的角色小传非常详尽,说明这个角色是编剧心中活生生的角色,小传中的内容可能出现在剧情中,也可能并不出现在剧情中,但却对角色性格的形成、人生观的确立、生活态度的养成产生重要的影响。如果剧本是集体创作的,主创人员要对角色小传进行深入讨论。

下面是天津工业大学动画专业拍摄的电视动画系列片《兔子窝》中角色雷雷的小传范例。

雷雷,男孩,9岁,身材非常胖,嘴里永远在嚼着东西,黑色小眯眯眼睛,灰兔,与身体不相称的小耳朵,竖条纹沙滩裤,他觉得那样会显得瘦一些。

雷雷属于心宽体胖的男生,秉持阿Q的精神胜利法,总是眯着眼睛傻笑。雷雷非常善良,也善解人意,乐于助人,经常帮助和开导仔仔。雷雷虽然胖却非常喜欢户外运动,总说自己原先是白兔子,因为爱晒太阳,才晒成了健康的灰色。

雷雷不忌口,会吃下他所看到的一切能吃的东西,还喜欢尝试新的东西,总是在研究葡萄叶子能不能吃,猪笼草能不能吃……

雷雷不喜欢看书,但非常喜欢看电视,总是会和好伙伴仔仔交流看电视的心得。雷雷非常、非常不喜欢学习,所以就不讨苦瓜老师的喜欢,苦瓜老师喜欢难为他、打击他,他则逆来顺受,用精神胜利法战胜苦瓜老师。

由于胖雷雷的爸爸是一个发明家,还钻研一些小小的魔法,所以胖雷雷是爸爸发明作品的第一个试用者,他总是会拿出一些稀奇古怪的东西,令仔仔羡慕不已,胖雷雷也乐于和仔仔分享。

其实胖雷雷属于比较笨的类型,常常被同学开开捉弄,仔仔就会提醒和帮助雷雷。同样,仔仔被开开欺负的时候,胖雷雷也会出手相助。

1.4 搜集素材

搜集素材包含两方面的工作,一方面是通过查阅相关的文字资料(如同一时代的小说、文章、新闻报道等)、绘画资料和影视资料,搜集有关历史考古、风土人情、服装发式、生活习俗等方面的视觉资料,这些资料能够启示设计构思和灵感,形成对于整个历史时期、社会风貌的综合印象;另一方面是写生,如对动画角色设计相关的人物、动物进行写生。

例如皮克斯工作室的导演约翰·拉塞特在制作《汽车总动员》的过程中,带领设计团队参加了在底特律举办的北美地区最大的国际车展;还参观了福特和通用汽车的设计中心;调研了一家异国情调的汽车陈列室;向位于洛杉矶的保时捷汽车北美电影事务所借用了一辆2002年的保时捷911;在工作室附近的汽车修理厂,团队成员了解了汽车喷漆涂层的工艺,见识了许多饱经沧桑的汽车的表皮,如图1-36所示。

图1-36 《汽车总动员》制作团队搜集的资料

《汽车总动员》的艺术总监曾回忆道:"一天,我们在曼纽尔的汽车修理厂里,看到了这根年久失修的残破的合金保险杠,我们问店主是不是可以把它拿走,他开始擦拭它,我们赶忙说:'不,不,不要擦!'这正是我们要找的东西……坑洼、擦痕、污渍、锈迹、爆皮,所有这些都在同一根保险杠上!"《汽车总动员》中的角色设计,如图1-37、图1-38所示。

他们还观摩了许多有关赛车题材的电影和动画片,特别是迪士尼公司在1952年制作的动画短片《蓝色小车苏西》,如图1-39所示。

图 1-37 汽车角色设计

图 1-38 《汽车总动员》中的角色设计图

图 1-39 《蓝色小车苏西》中的角色设计

《汽车总动员》中的蓝色轿车萨利的角色设计，如图1-40、图1-41所示。

图1-40　汽车角色设计

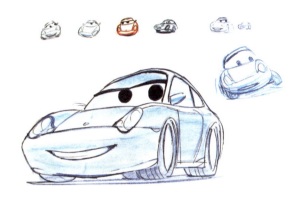

图1-41　《汽车总动员》中的角色设计

皮克斯动画工作室在创作《海底总动员》的过程中，特别邀请了鱼类专家亚当·萨默斯定期到工作室讲课。萨默斯回忆道："我以前从没有见过这样的学生，这仿佛是我教过的最好的研究生班。每次我讲话不超过三四分钟，就会有人举手提问，而这些问题又会带出五花八门的新话题……我觉得他们真诚地想要我给他们的作品挑毛病，如果有哪条鱼做错了，他们确实想知道。"

他们还邀请了以下的海洋专家：斯坦福大学的波流专家马克·丹尼；加州大学鲸鱼研究专家特里·威廉；苔陆海洋实验室的麦克·格莱厄姆；伯克利的海洋植物专家咪咪·凯尔；伯克利的海洋生物专家马特·麦克亨利专门讲解水母的缩放推进机制；杜克大学的专家松科·约翰逊做了水下半透明物体的讲座。

有时候，影片制作者也会脱离学术上的精确，而追求故事本身的视觉效果，一开始，多莉游水时尾巴不摆动，因为这种鱼只用鳍就能移动，但是约翰·拉塞特认为只有尾巴摇动才会具有视觉上的美感，所以电影中多莉的尾巴最终是可以摇动的，如图1-42所示。

为了给造型设计师、动画师和工程师们以制作参考，皮克斯工作室专门放映了纪录片《蓝色星球》、电影《大白鲨》和《深渊》，他们还搬来一个容积达25加仑的大鱼缸，里面养了各色的海水鱼。在执行制片拉塞特的指导下，公司出资让一些工作人员到夏威夷潜水，让他们更好地体会和理解水下世界的样子。

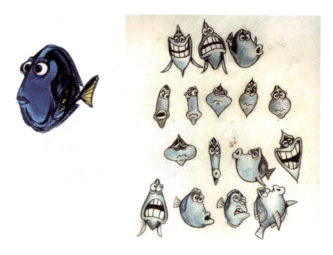

图 1-42 《海底总动员》中的角色设计

《狮子王》中疣猪彭彭的造型设计如图 1-43 所示，疣猪分布于非洲的东部及南部，属于偶蹄目，猪科。迪士尼公司专门将动画电影《狮子王》的创作小组派往非洲大草原写生、搜集素材。

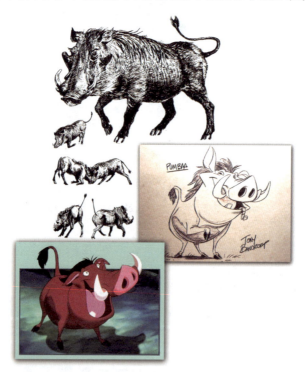

图 1-43 《狮子王》中的角色设计

动画短片《九色鹿》的角色造型设计取材于敦煌壁画中的佛本生故事，在进行动画角色设计的过程中参照了敦煌 257 窟的北魏壁画《九色鹿本生》以及其他壁画上的造型资料，如图 1-44、图 1-45 所示。

角色设计策划完成之后就进入到实际的角色设计阶段，角色设计师不仅要有能将剧本和角色小传转化为视觉形象的良好创意设计能力、表现能力，还要能协调好自己的创造力和制作要

图 1-44 敦煌壁画

图 1-45 《九色鹿》中的九色鹿形象

求之间的关系,设计质量和制作周期的关系,表现形式与制作手段之间的关系,并确保动画前期设计风格的统一。

习题

1. 选择一部长篇小说中故事相对完整和独立的一个章节,或者一则短篇小说,也可以编写原创的剧本,认真阅读分析之后,依据角色设计清单的规范要求,将其缩写为 200～500 字的剧情梗概,并编制所有主角和配角的角色设计清单,同时要为以后的角色造型设计搜集素材。

例如天津工业大学动画专业的谢婷婷同学,准备将欧·亨利的短篇小说《麦琪的礼物》改编为动画短片,撰写的剧情梗概和角色设计清单如下。

（1）剧情梗概

圣诞节前一天，住在公寓里的贫穷主妇德拉想给丈夫吉姆一个惊喜，可是她只有一元八角七分钱，她知道这点钱根本买不了什么好的礼物，于是她便把引以为傲的棕褐色瀑布般的秀发卖掉，换来了 20 美元。她找遍了各家商店花去了 21 美元，终于买到了一条朴素又大方的白金表链，可以配得上丈夫吉姆的祖传金表了。但阴错阳差，吉姆也想给德拉一个惊喜，他同样卖掉了珍爱的金表，买了德拉渴望已久的全套玳瑁发梳。两个人珍贵的礼物都变成了无用的东西，但其实他们却得到了比任何实物都宝贵的东西——爱。

（2）角色设计清单见表 1-2。

表 1-2　《麦琪的礼物》角色设计清单

角色名称	性别	年龄/岁	角 色 小 传	备　　注
德拉	女	20	贤惠善良的主妇，长相美丽大方，最引以为傲的是拥有一头棕色瀑布般的秀发，一直垂到膝盖下，仿佛给她披上了一件衣服。身材纤细，有着一双晶莹明亮的迷人双眸，左眼旁有颗泪痣。朴素但很庄重典雅，是一位很有气质的女性。因为深爱着丈夫吉姆，忍痛割舍掉自己的秀发，剪掉长发后，戴上了旧帽子掩盖	佩戴棕色的旧帽子，着棕色的旧外套
吉姆	男	22	一位薪金仅够维持生计的小职员，懂得关心他人，是个温柔、体贴、善解人意、风趣十足的男性。深爱自己的太太德拉，卖掉了祖传的金表，买来了发梳送给德拉作为圣诞节礼物。即使看到德拉剪掉了美丽的长发，也一样爱她，理解她，包容她。由于家庭贫困，根本没有额外开销，只能一直穿着那件旧衬衫，打着旧领带，但贤惠的德拉把它们洗得很干净，吉姆显得整洁、利落、干练	祖传的江诗丹顿金表（世界最著名，历史最悠久的钟表品牌）
莎弗朗尼娅	女	46	经营各种美发用品的"莎弗朗尼娅夫人"店的老板娘。身躯肥大，肤色白得过分，整天浓妆艳抹。总是板着个脸，一副冷冰冰的样子，很势利，只有看到了利益，才会喜笑颜开。既小心眼儿又财迷，典型的欧洲悍妇形象	
售货员 A	男	37	表行的售货员，卖给了德拉白金表链，态度和蔼，耐心服务	
售货员 B	女	31	百老汇路旁首饰店的售货员，卖给了吉姆全套玳瑁发梳	

第 2 章　角色造型训练

> 动画师亚特·巴比特(Art Babbitt)曾经说过:"如果你无法画,那就放弃吧,你就如同缺了四肢的演员一样"!动画大师温莎·麦凯(Winsor McCay)也曾经说过:"如果我能重新来过,首要之务就是彻底学习绘画,我要学透视画法,然后是人体,包括裸体与着衣人体,再围绕着人体画上适当的背景"。由此可见,基础造型能力的训练对于一名动画角色设计师而言是多么的重要。本章从素描、速写、典型与变形三个方面,详细讲述了动画角色设计各个造型基础训练环节的任务和目标。

2.1 素描

素描历来被认为是绘画乃至整个造型艺术领域中的基础性课程,素描的训练不仅仅是表现形体的视觉表象,更重要的是表现对形体的理解。动画大师理查德·威廉姆斯(Richard Williams)就曾说过:"优秀的绘画并非复制表层,必须带着理解与诠释来处理。我们不想在学画后,反而让自己受限,仅会卖弄在关节与肌肉上的知识。我们想得到照相机无法获得的一种真实,我们想突显与抑制模特的个性角度,让其变得栩栩如生,我们还想培养出协调感,好让脑中所写能彻底传达至笔尖"。

作为动画角色设计师重要造型基础训练环节的素描,应当完成以下几个方面的训练任务。

(1) 研究角色的结构。

角色的结构包含两个方面,即解剖结构(骨骼、肌肉及其构成关系、生长规律和运动规律)和几何结构(也称体积结构,是根据解剖结构概括简化而来的角色各部分的几何形体),借助几何结构对于体面的分析,可以较快地掌握角色形体的运动构成关系(如图 2-1、图 2-2 所示),这是一个不断观察、体验、研究、分析和积累的过程。

(2) 研究角色的空间透视关系。

掌握在角色运动过程中的透视变化(如图 2-3 所示),在训练过程中避免看一点画一笔,只顾局部细节的相似,而忽略对整个形体、动态的把握。

(3) 研究角色的面部表情变化。

图 2-4 所示是漫画家詹姆斯·米切纳(James Michener)在 1957 年绘制的素描作品。

(4) 研究角色的着装效果。

重点研究衣纹走向与角色肢体运动之间的关系,如图 2-5 所示。

(5) 研究角色的光影效果。

角色的光影效果是在特定光线照射下,角色表面的明暗调子(特别是明暗交界线)、质感等视觉表象(如图 2-6 所示),角色内在的解剖结构是内因,是根据;光线是外因,是条件。

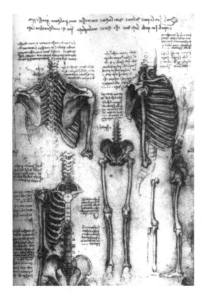

图 2-1　达·芬奇的人体解剖研究

图 2-2　人体几何结构

图 2-3　安德鲁·路米斯作品

图 2-4　詹姆斯·米切纳作品

图 2-5　章卓群作品

图 2-6　章卓群作品

另外，在基础训练的过程中还有一种研究性的素描，这是因为在动画角色设计过程中，可能要设计一些在真实世界中不存在的动画角色，如史前生物、外星生物、魔幻角色等，这就需要利用素描手段对这些非真实存在的角色进行结构、造型、肌理的深入研究，如图2-7所示。

图2-7　杨力作品

2.2　速写

速写训练与素描训练有着不同的侧重点，主要体现在以下几个方面。

（1）速写是角色设计师进行创作素材收集、积累各种形象资料的重要手段，以便于集中、概括塑造典型化的形象，如图2-8所示。

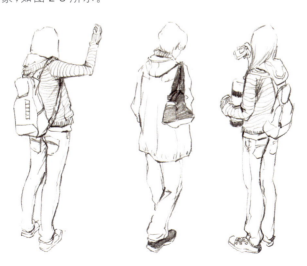

图2-8　潘宁作品

速写的对象不仅包括人物,还可以包含走兽、禽鸟和昆虫。迪士尼公司在20世纪30年代创作动画电影《小鹿班比》的过程中,迪士尼本人认为必须要对角色设计师和动画师进行更为系统的有关鹿的造型和运动特性的绘画训练,所以邀请意大利艺术家里科·莱布伦(Rico Lebrun)到工作室,组织主创人员对小鹿进行写生,研究鹿的形态和动态,如图2-9～图2-11所示。

图2-9　迪士尼的主创人员在写生　　　　图2-10　《小鹿班比》的主创人员绘制的素描

图2-11　《小鹿班比》的主创人员绘制的速写

(2)训练对角色动态规律的把握和记忆。

速写可以抓住角色最为生动的动态特征,捕捉最具有代表性的运动瞬间。在多数情况下需

要当场写生再加上根据记忆的补充来完成,首先依据对动态瞬间的印象,很快地用几条动态曲线将角色动态记录下来,然后根据对角色造型结构的理解,参考角色静止时的造型形态补充整理完成。一般动态速写要循序渐进,首先从相对静止、幅度比较小的动作入手,然后逐步由静到动、由慢到快、由简到繁。

人物角色动态速写有赖于对人体解剖结构的了解,画动态速写不仅要研究人体结构的一般生长规律,还要研究人体结构在运动之中的变化规律。

作为一名动画角色设计师不仅要提高动态写生能力,还要通过不断默写与临摹,加强对角色形态、动态的记忆能力。在训练过程中可以先画一遍写生,然后根据写生下来的动态进行默画;或者选择一个比较固定的动态,先将其默记在头脑中,然后再默画下来;还可以根据某一速写的动态,通过想象和对其造型结构的把握,画出这一动态的不同角度,或这一动态的前驱和后续过程。

(3) 训练对角色形态的观察能力、艺术概括能力。

通过速写可以对角色造型快速感知,大胆舍弃次要的细节信息,凸现其典型化的造型特征,把握形体各部分的比例和每个局部在整体中的关系,有利于动画角色设计过程中概括、变形能力的训练。图2-12所示是刘瑛姬所画的《相扑》,寥寥几条线,就将角色的体态、动势表达得淋漓尽致。

图 2-12 刘瑛姬作品《相扑》

(4) 锻炼手脑有机配合的快速造型能力和表现能力,特别是线的造型能力。

在图2-13这张动态速写中,角色肢体的每一根线都包含了丰富的造型信息,暗示出其下所包含的骨骼、肌肉等。

在动画角色设计过程中,还有一种研究性的速写是为了研究生活的某个侧面,或记录生活中某一特殊感受,甚至可以夹杂文字旁注。这种速写要重点表达场景的气氛,研究画面的构图关系,研究角色与场景景物之间的关系,以及在场景中多个角色之间的相互关系。

如图2-14所示,是吉卜力工作室近藤喜文所做的一组针对骑自行车人的研究性速写,画面保留了浓郁的生活气息。

这种研究性的速写要善于抓住那些能够在一定程度上反映事物本质的生活现象,明确其在生活

图 2-13 选自《黑白画理》

图 2-14 近藤喜文作品

情境中包含的思想意义,避免概念化的弊病。有时在记录真实生活的过程中对速写画面适当地进行一些加工,提高对生活敏锐的观察能力和认识、分析的能力,能够在许多生活现象中及时抓住那些既有意义又适合用绘画表现的情景,为创作服务。

迪士尼公司的角色设计师艾伯特·赫特(Albert Hurter)绘制的动物研究性速写,如图 2-15 所示。

图 2-15 艾伯特·赫特作品

研究性的速写要尽可能地选择最能揭示本质的、典型的瞬间来表现。在具体训练过程中可以事先使用数码照相机随机"海量"拍摄大量的生活场景,通过投影方式快速播放这些照片,在指定时间内完成对生活场景的速写。

2.3 典型与变形

自然中形象的造型细节比较多,造型特征也不突出,这就不符合动画角色设计的要求,因此要依据形态美的造型规律进行归纳概括。归纳概括就是将自然形态造型特征加以整理,去粗取精、删繁就简,使艺术形象更加单纯化,性格更加典型化,在归纳概括的过程中要注意保持原有的典型化形态和动态造型特征,如图2-16所示。

图 2-16 崔默涵作品

归纳概括既包含对形体造型特征的归纳概括,还包括对形象色彩的归纳概括。

夸张变形是基于对角色性格、职业、视觉表象等的综合认识,有意识地改变对象的造型、色彩等属性,使对象具有更为强烈的表现力和感染力。夸张变形包括局部和整体两种方式,局部夸张变形是通过夸张某些造型局部,达到强化形象本质特征的效果;整体夸张变形是在归纳概括的基础上,对形象整体进行变形处理。

绘制自画像是典型与变形的一个非常好的练习,因为每个人对自己都非常了解,每天都从镜子中审视自己,所以就容易抓住自己内在与外在的本质特征,并对这些特征进行典型化与变形处理。每次看到同学们的自画像,总是为他们对内在与外在特质的挖掘与表现能力所惊叹,这也是我与他们相处几年来在脑海中所留下的印象。所以有些同学在进行一部动画片角色设计的过程中,如果无从下手或挖掘的深度不够,完全可以用自己脑海中所熟悉的人物为原型进行设计,这样设计出的角色才能鲜活。

图2-17所示分别是天津工业大学动画08级韩冰、许颖山、吕杨、周筱潼、张宏、翟冬园、杨刚、位霞丽、谷芳同学的自画像。

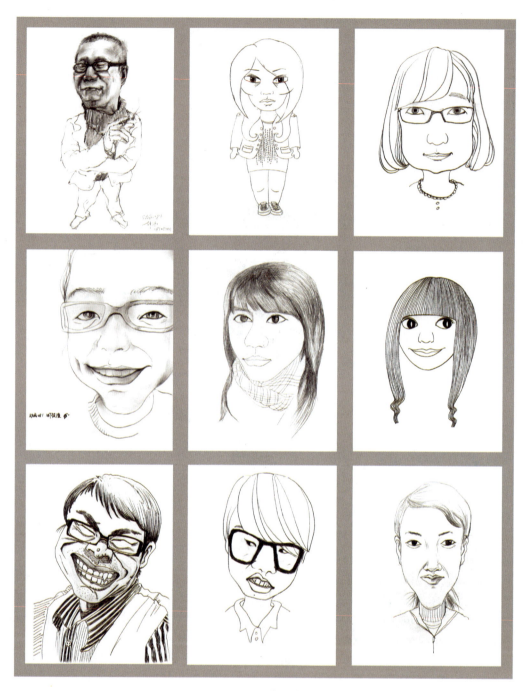

图 2-17 自画像

习题

1. 教师使用数码照相机在户外随机拍摄一些场景,在多媒体教室里用 5 分钟的时间间隔放映这些照片,要求学生必须在指定的时间间隔内绘制场景中角色的速写,可以对角色进行典型与变形处理,下课后上交速写本作为一次课堂练习。

2. 专题角色研究性速写。以商贩、食堂、宿舍、同学、教室等为题,要求学生从多个侧面对指定生活场景中的人物及其活动进行研究,并以速写的方式上交角色研究的结果,角色研究的作业一般由5~8张速写构成(如图2-18~图2-20所示),并包含对角色与场景景物之间的关系,以及在场景中多个角色之间相互关系的简要文字描述。

图2-18　黄雅琪作品1

图2-19　黄雅琪作品2

图 2-20　黄雅琪作品 3

第 3 章 解剖与形态

　　本章着重讲述人、走兽、禽鸟、昆虫、鱼类等动画角色的解剖与形态,对其骨骼、肌肉等解剖结构进行了详细分析。介绍了蔬菜、机器人、器物、外星生物等特殊动画角色的造型规律,在讲述过程中还结合了动画角色的动态、个性的揭示,以及神态的刻画。通过对一些经典动画的角色造型分析,详细说明了这些解剖与形态构成规律在实际设计中的应用。

3.1 人的解剖与形态

　　人体解剖主要研究构成人体的骨骼和肌肉,及其之间的构成关系、生长规律和运动规律。在一些写实类型,特别是表现超级英雄的动画片中,对人体解剖和动态结构的研究都非常深入。图 3-1 所示是动画片《宇宙的巨人希曼》中的主角设计。

图 3-1　选自《宇宙的巨人希曼》

　　本节首先将人体分为头部、身体、上肢、下肢四个部分,对其骨骼和肌肉等解剖结构进行详细分析,然后从整体上分析了动画角色的体型、年龄等形态特征,在学习过程中应当注重结合动画角色的动态、个性的揭示以及神态的刻画。

3.1.1 头部

　　在动画中角色头部是夸张和表现的重点,因为面部是表情、角色特征、口型变化的重点部位。头部骨骼结构如图 3-2 所示,人类头部的骨骼共由 29 块骨头构成,总称为颅骨。这 29 块骨头分属三个部分,即脑颅骨、面颅骨、内颅骨(即耳内骨和舌骨)。

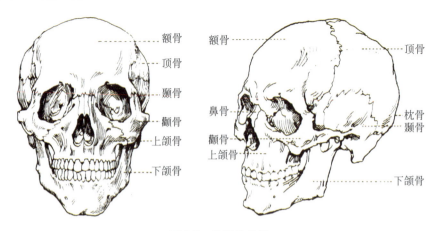

图 3-2 头部的骨骼

面部的肌肉可以分为四组,即咀嚼肌、表情肌、使眼球运动的肌肉、使舌头运动的肌肉,如图 3-3 所示。有关面部肌肉的知识,将在第 6 章角色表情中详细讲述。

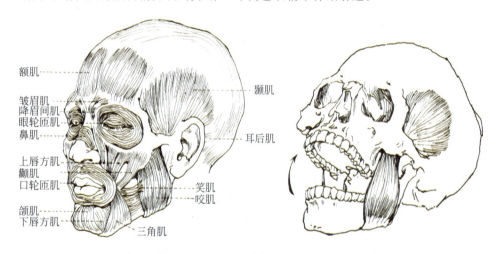

图 3-3 头部肌肉

熟悉头部肌肉的结构还有助于三维动画角色建模,如图 3-4 所示。这个三维动画角色的面部网格布线结构主体是眼轮匝肌和口轮匝肌。

图 3-4 三维角色模型

正如古人所云"皮肉明备,骨节暗存"。在掌握头部的内在骨骼和肌肉结构之后,就可以更好地理解头部表面的起伏,表面的起伏包括隆起的丘、凹陷的沟和一些结构线,如图3-5所示,这些表面形态是由皮下的骨骼和肌肉共同构成的。

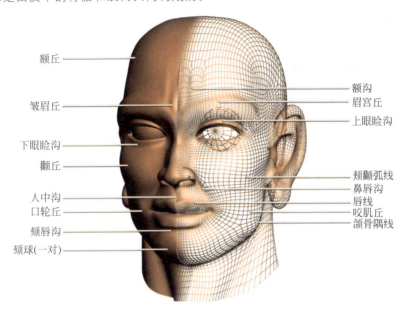

图3-5 头部表面起伏

在二色法的平面动画中,往往要描绘角色在场景灯光下的结构阴影,在三色法的平面动画中还要描绘角色在灯光下的高光部位,或更暗的部位。如图3-6所示是《红猪》中的一幕动画场景,该场景发生在夜晚的酒吧里,场景中的主光源来自桌上的一支蜡烛。该动画采用了二色法,角色面部除了皮肤固有色外,还包含结构阴影色阈,该色阈的边缘线就依据头部表面的起伏绘制。

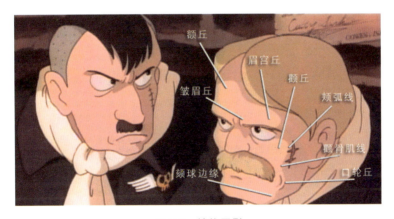

图3-6 结构阴影

迪士尼公司的动画师比尔·泰特拉(Bill Tytla)在制作动画电影《幻想曲》的过程中,深入研究光源位置对于魔王角色面部结构阴影的影响,如图3-7所示。

利用阴影色阈可以更好地表达角色面部的体积感,光线成为创造角色艺术形象的有效手段,阴影的作用是使某一区域凹陷下去,而高光则使某一区域突出来。

图 3-7　结构阴影研究

【注意】动画中的阴影分为光源性阴影和结构性阴影两种类型,结构性阴影只是作为强调角色面部立体感的手段,一般这一类型的动画片也不会强调场景中光源位置的变化。

表情肌的收缩能产生面部皮肤的皱纹,肌纤维的走势与皱纹的纹络形成垂直相交关系。如额肌纤维是垂直走向,额部皱纹就成为横纹,眼轮匝肌和口轮匝肌是圆环状,眼与口周围的皱纹便成为放射状,如图 3-8 所示。

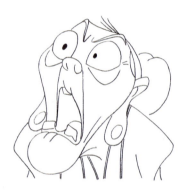

图 3-8　面部的皱纹

图 3-9 所示是动画电影《千与千寻》中汤婆婆的面部造型设计。

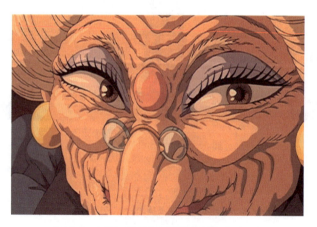

图 3-9　《千与千寻》中汤婆婆的面部造型

成人面部从发际到眉毛,眉毛到鼻底,鼻底到下颌,三部分的长度基本相等;脸的宽度约等于五个眼长,中国传统人物画法称此为"三庭五眼"(如图 3-10 所示),左图是《芥子园画谱》中所载的"三庭五部位图"。

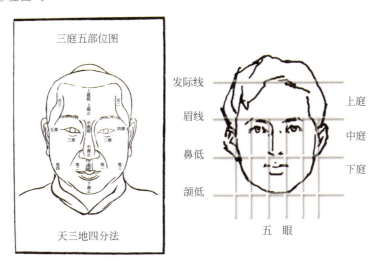

图 3-10　三庭五眼

在动画片中角色面部"三庭五眼"的比例关系可以进行夸张、变形处理,如图 3-11 所示。

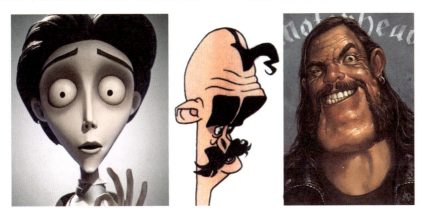

图 3-11　夸张中庭、上庭、下庭

中国古代肖像画法常用"申、甲、由、国、田、目、用、风"八个字形,描述各种脸形的区别,便于观察和记忆,该方法称作"八格",如图 3-12 所示。面扁而方是"田"字格脸形;上削下方是"由"字格脸形;头脸方正是"国"字格脸形;上方下大是"用"字格脸形;长方形是"目"字格脸形;尖下颏是"甲"字格脸形;肥胖的人或上方下阔是"风"字格脸形;上削下尖是"申"字格脸形。

如图 3-13 所示,这三个角色从左至右分别是"田"字格脸形、"甲"字格脸形、"由"字格脸形。
日本的很多动画形象都采用了上方下削的"甲"字格脸形,如图 3-14 所示。
动画角色的脸形往往要经过几何化的夸张处理,这是基于观众认知特性的需要。
(1)与真人演员相比,动画角色在容貌上的个性化细节特征要少得多,通过几何化的夸张处理,易于突出角色的脸形特征。

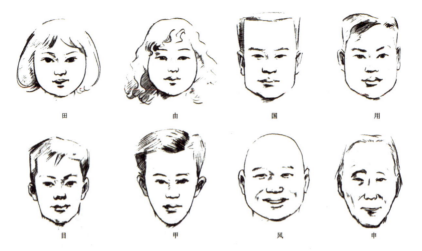

图 3-12 人的脸形

图 3-13 动画角色的脸形

图 3-14 "甲"字格脸形

（2）面向儿童的动画片，角色面部几何化的夸张处理更符合儿童的认知结构，更易于对角色进行辨别和记忆，如图 3-15 所示。

图 3-15　几何化夸张的角色脸形

（3）几何化的脸形处理，可以起到交代角色类型、个性的作用。

（4）能对动画角色的脸形进行自由变形处理，是动画这种视觉艺术形式的特殊表现力之所在。

另外，在儿童画中一般将人的头部画得比身体大几倍，这是因为在孩子的心目中，头部最为重要，所以动画中常见的头身比例关系符合儿童的认知结构，通常都将角色的头部进行夸张处理。图 3-16 所示是美国动画大师格瑞姆·纳特威克（Grim Natwick）设计的角色。

图 3-16　格瑞姆·纳特威克设计的角色

几何化夸张处理的脸形通常可以分为椭圆形、圆形、方形、菱形、梯形、五角形、三角形、组合形等，如图 3-17～图 3-19 所示。

图 3-17　方形脸形的角色

图 3-18　圆形脸形的角色

组合形脸形的角色指头部分为 2～3 个部分，一般为上下划分，当然也可以尝试左右划分，每一部分是一种几何形态。组合形脸形是角色头部造型设计的好方法，如果有椭圆形、圆形、方形、梯形、五角形、三角形共 6 种几何形态，那么上下部分的组合方式就有 36 种（如果再算上几何形态的上下方向变化，组合可能性就更会成倍地增长）。

图 3-19　三角形脸形的角色

从图 3-20 中选择适用的组合就可以作为一个角色头部的造型原型。

图 3-20　脸形的组合方式

图 3-21 是几种脸形的组合方式。

图 3-21　椭圆形和三角形组合

《变身国王》中的角色设计如图 3-22 所示，小男孩的脸形是一个五边形；农夫的脸是两个五边形；他妻子的脸是圆形和五边形的组合形。

图 3-22　《变身国王》中的角色设计

眼睛部位的外形和切面结构如图 3-23 所示，眼睛由眼窝、眼睑和眼球三个主要部分构成，眼眶的形状呈斜方形。眼睛在不同角度的形态如图 3-24 所示。

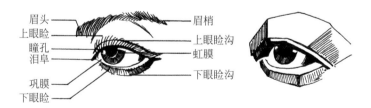

图 3-23　眼睛的外形和切面结构

眼睛是心灵的窗户，也是传达角色情感、情绪、精神状态的关键部位，很多动画片都十分注重对眼睛的塑造。迪士尼经典动画系列《大狗高飞》中的眼睛设计（如图 3-25 所示），这也是迪士尼传统动画中拟人角色常用的眼睛造型，米老鼠、唐老鸭、普路托等都有这样一双眼睛，统一的

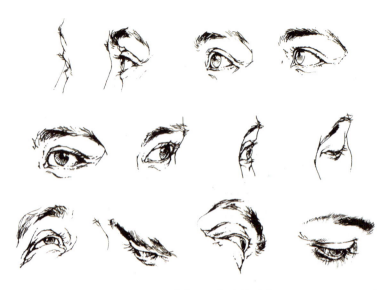

图 3-24　眼睛在不同角度的形态

眼睛造型设计有利于形成系列动画的统一造型风格，还可以提高制作的效率。

图 3-25　《大狗高飞》的眼睛造型

鼻子部位的外形和切面结构如图 3-26 所示，鼻子在外形上分为鼻根、鼻梁、鼻侧、鼻翼、鼻孔和鼻尖六个部分。

鼻子是脸上唯一的垂直线，鼻子在结构上要分为两截，上面是骨头，所以鼻弓是不变的。下面是会动的软骨，随表情变化而变化。鼻翼两侧有两条肌肉，它的动作可以使鼻翼拉开与收缩（笑时拉开，生气时收缩）。

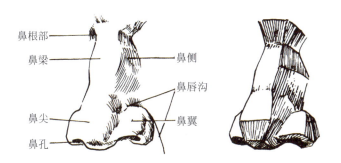

图 3-26 鼻子的外形和切面结构

鼻子在不同角度的形态，如图 3-27 所示。

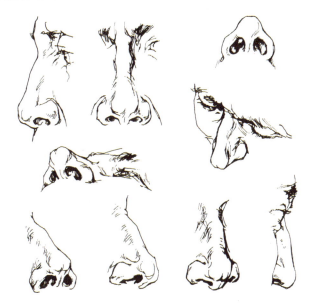

图 3-27 鼻子在不同角度的形态

《大力神》中海格力斯"希腊鼻"的设计，如图 3-28 所示。

图 3-28 《大力神》中的海格力斯

《大闹天宫》中玉皇大帝的眼睛和鼻子参考了《芥子园画谱》中的设计程式,如图 3-29 所示。

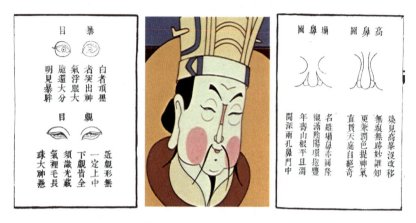

图 3-29　玉皇大帝的眼鼻

在动画电影《101 只斑点狗》中为不同的角色设计了不同的鼻子造型,如图 3-30 所示。欧美动画非常注重对角色鼻子造型的刻画,亚洲动画中角色鼻子的造型则比较简约,有时是一根简单的线条,有时候甚至省略掉鼻子。日本电视动画片《樱桃小丸子》中的角色设计,只有"爷爷"描画了鼻子,如图 3-31 所示。

图 3-30　《101 只斑点狗》中的角色设计

嘴的外形和切面结构如图 3-32 所示,嘴的主要外形结构是上下嘴唇,嘴唇外缘有明显的唇线,画嘴唇时要注意上唇结节部位的突起。在全身的肌肉中,嘴的肌肉没有和其他骨头联系,可以自由动作,非常灵活。嘴唇的动作与周围的肌肉相互联系,画嘴要特别注意嘴唇与嘴圈部分的相互关系,嘴唇的动作是由嘴圈的肌肉推动的,所以要强调这种运动的联系,在写实动画中不仅要勾一个嘴唇的外形轮廓,还要把相互之间的联系揭示出来。

不同角度的嘴的形态如图 3-33 所示。

图 3-31 《樱桃小丸子》中的角色设计

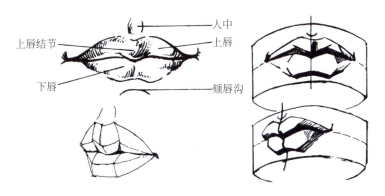

图 3-32 嘴的外形和切面结构

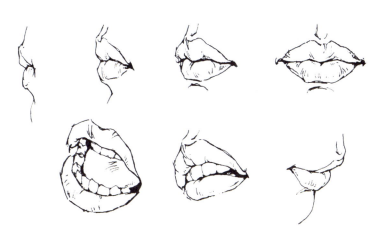

图 3-33 不同角度嘴的形态

电影《花木兰》中有一幕动画场景,描绘花木兰在见媒婆之前梳妆打扮,花木兰的嘴被处理得丰满而性感,如图 3-34 所示。

图 3-34 《花木兰》中花木兰的嘴丰满性感

动画角色的嘴往往要进行口型动画的指定,而且为了加强效果,角色的口型动画都比较夸张,所以在角色设计的过程中应当予以重视。迪士尼公司电视动画系列片《麻辣女孩》中角色口型的设计,如图 3-35 所示。

图 3-35 口型的夸张处理

耳朵部位的外形和不同角度的形态如图 3-36 所示,耳朵包含耳轮和对耳轮两个主要结构。在动画中耳朵一般不是重点表现的部位,往往画得很简约,有时只保留耳轮、对耳轮和耳屏的轮廓曲线。

在《花木兰》中皇帝的耳朵进行了夸张处理,耳垂很大,如图 3-37 所示。

人的胖瘦不同,在头部造型上也有所反映,如图 3-38 所示。

基于动画的视觉传达特性,一般要将角色的美丑、善恶塑造得比较鲜明,达到形神兼备,以神写形的境界。可以对一些个性鲜明的角色进行类型化的处理。

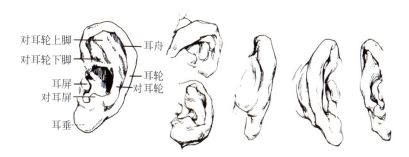

图 3-36　耳朵的外形和不同角度的形态

图 3-37　《花木兰》中皇帝的大耳垂

图 3-38　胖与瘦

　　动画片中反派暴徒的形象,其形象特征为:发达的咬肌、欠发达的大脑、颧骨上的横肉、愚蠢的大下巴、邪恶狰狞的眼睛、暴力的牙齿、臃肿的大鼻子。《牧场是我家》中的类似角色,如图 3-39 所示。

　　在动画角色设计过程中,还可以借鉴其他艺术形式中对人物形象的处理手法。例如在 20 世纪初叶出现的立体主义,抛弃了传统艺术的写实性,强调艺术作品的形体结构,即同时性、多角度性和扭曲的视角。追求一种几何形体的美,追求形式的排列组合所产生的美感。并否定了从一个视点观察和表现事物的传统方法,将三度空间的画面归结成平面的、两度空间的画面。不从一个视点观看和描绘事物,而是把不同视点所观察和理解的视觉意象描绘在画面中,从而表现出时间的持续性。在动画角色设计过程中,还可以借鉴其他艺术形式中对人物形象的处理

图 3-39 《牧场是我家》中反派暴徒的角色设计

手法。在图 3-40 这两幅立体主义的肖像绘画中,集中体现了立体主义的视觉分析方法,在正面像的脸中可以包含正侧的五官。

图 3-40 立体主义的形象处理手法

一些二维动画片中借鉴了这种表现方法,脸部轮廓采用正常的透视关系,鼻子和嘴则采用正侧的画法,如图 3-41 所示。这种处理方式还有利于使用口型变化的素材库,提高制作效率,降低制作成本。

图 3-41 五官的绘制方法

3.1.2 身体

图 3-42 所示是《人猿泰山》中的一幕动画场景,泰山身体的形态十分写实。

图 3-42 《人猿泰山》中的泰山身体形态

躯干包括颈、胸、腹、背、臀五个部分,其骨骼、肌肉的解剖结构如图 3-43、图 3-44 所示。

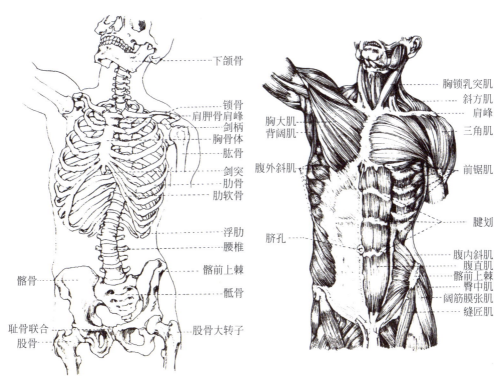

图 3-43 身体前面的解剖结构

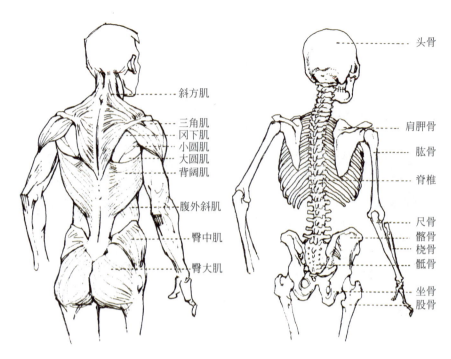

图 3-44　身体背面的解剖结构

在三维动画中制作的身体模型，重点表现了肩部、胸部、腹部的肌肉，如图 3-45 所示。

图 3-45　三维身体模型

动画《人猿泰山》中的角色设计，在身体背面突出了肩胛骨、斜方肌和背阔肌，如图 3-46 所示。由身体的骨骼和肌肉所构成的体表特征如图 3-47 所示。

电视系列动画片《蝙蝠侠》的角色设计，在身体前面突出了锯齿状线、乳下弧线、胸肌外缘线、肋弓线、中胸沟线、腹部正中沟线、腹侧沟线、腹横沟线等结构，并利用二色法阴影，勾勒出肌肉的立体形态，如图 3-48 所示。

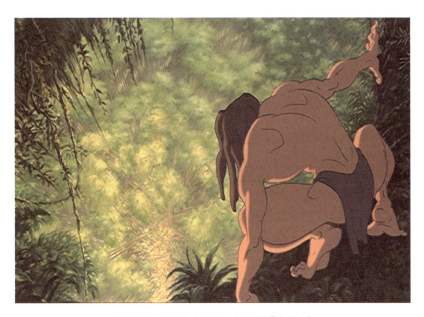

图 3-46 《人猿泰山》中泰山的背部设计

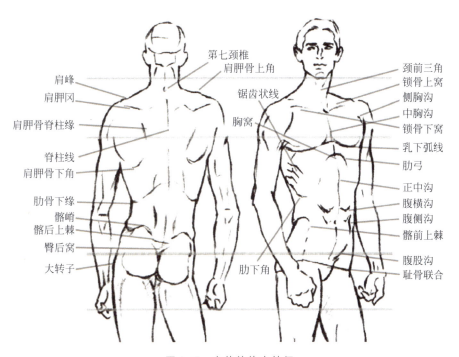

图 3-47 身体的体表特征

把握身体的解剖结构关键是对脊椎形态的理解,人的脊椎有四个生理弯曲,具有直立行走、支撑体重、缓冲震动、人体运动的作用。脊椎是躯干的支柱,连接头、胸、骨盆三个主要部分,如图 3-49 所示。

脊柱线是人体运动时的主要动态线。脊柱线的变化决定了人体各部分的位置,并使它们相互协调和具有节奏感。

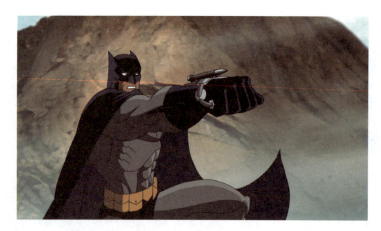

图 3-48　蝙蝠侠的角色设计

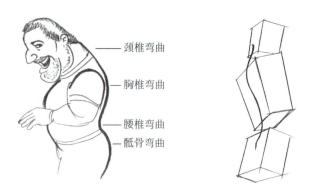

图 3-49　身体的脊柱线

如果以头高为模数单位,则身体各部分之间的比例关系如图 3-50 所示。注意正常直立站姿下,两肩胛骨脊柱缘的距离,约等于后颈的宽度。

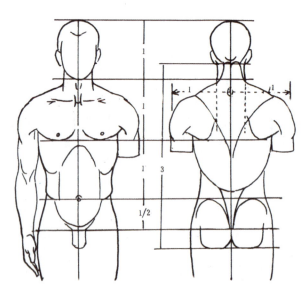

图 3-50　身体的头身比例

《超人特工队》中的父亲形象夸张了身体的尺度,如图3-51所示。

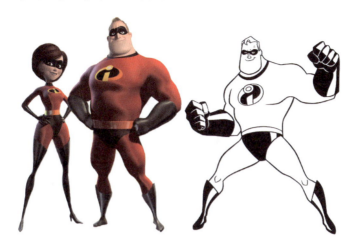

图3-51 《超人特工队》中的角色设计

在一些"卡通化"可爱型的动画片中,身体往往是最不重要的部分,例如这个叫DEE DEE的小姑娘角色,身体几乎可以忽略不计,只是作为头和四肢的轴点用,如图3-52所示。

图3-52 DEE DEE的角色设计

3.1.3 上肢

图3-53所示是《星际宝贝》中动画角色比较写实的上肢设计。

上肢包括上肢带、上臂、前臂和手四个部分,如图3-54、图3-55所示。

上肢是动画角色运动最为灵活的部分,上肢带使手臂与身体相连接,包括肩胛骨和锁骨。在《大力水手》中大力水手的前臂被进行了夸张处理,奥莉芙的双臂可以打结,如图3-56、图3-57所示。在《超人特工队》中超人母亲的双臂也可以任意伸缩。

图 3-53 《星际宝贝》中角色的上肢设计

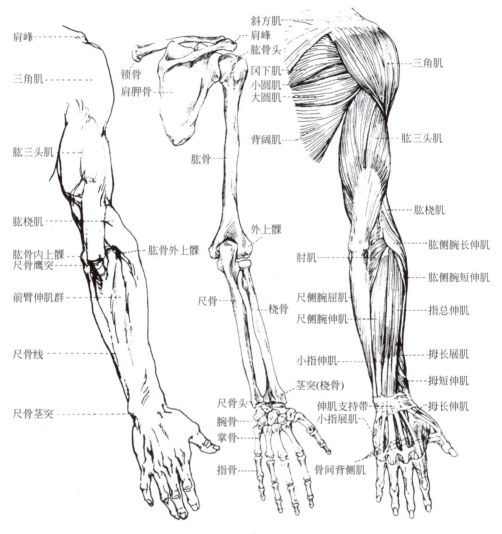

图 3-54 上肢解剖结构 1

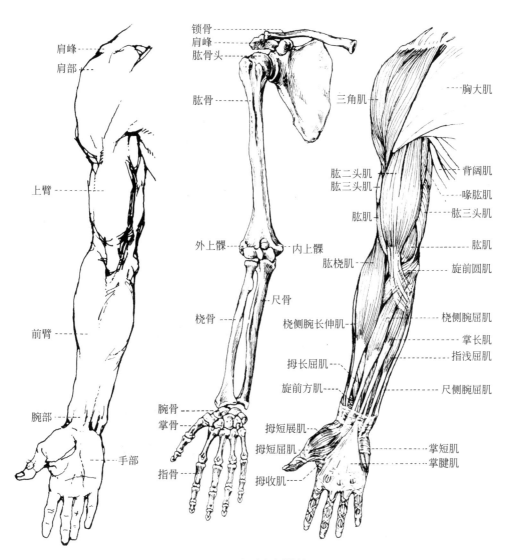

图 3-55 上肢解剖结构 2

图 3-56 《大力水手》中大力水手的前臂

图 3-57 《大力水手》中奥莉芙的双臂设计

超人角色的造型设计比较写实,突出了三角肌、肱二头肌、肱桡肌等形态塑造,如图 3-58 所示。

图 3-58 超人的上臂肌肉设计

手掌部位的骨骼结构如图 3-59 所示。

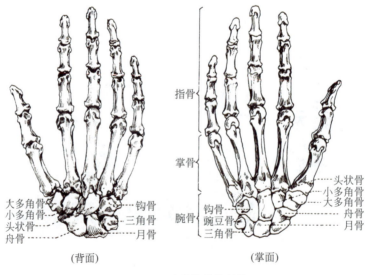

图 3-59 手掌的骨骼结构

手的造型分析如图 3-60 所示。首先依据手掌的骨骼点连线确定手掌的形态,手指的关节部位可以适当夸张,平展状态下大拇指的朝向与四根手指的朝向不同,手掌到指尖的厚度呈现梯度递减关系。

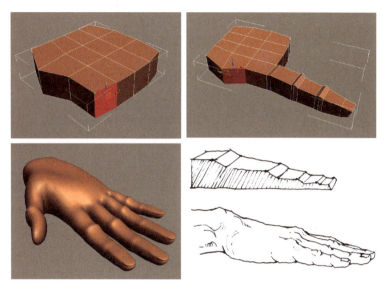

图 3-60　手的造型分析

手是动画角色肢体语言的关键部位,所以应当着重处理,特别要注意结构和姿态的表现,注重手在不同空间透视关系的表现形态,如图 3-61 所示。

图 3-61　不同角度的手

手的形态与角色的职业和生活背景相关。德国人卡尔·考司将人的手分为四种类型。

(1) 基本型。例如重体力劳动者有一双粗糙而厚实的手。

(2) 动力型。手掌很大,柔韧而强有力的手,一般在商人、工程师、技师和活泼、外向、好动的人中容易找到。

(3) 灵敏型。指柔韧的手，但不如动力手大或有力，经常与作家、艺术家以及具有创作力的人相联系。

(4) 灵魂型。指细长、直并且柔软的手，多见于一些灵敏、直觉的人群中，如图3-62所示。

图 3-62　手的类型（内侧）

手的形态还可能与人的性格相关。19世纪法国人卡斯密尔·德·阿彭蒂格尼曾提出过七种手形的分类方法，如图3-63所示。

图 3-63　手的类型（外侧）

这七种类型的手分别是。

(1) 基本型手。多属于热情的、脾气暴躁的、带有破坏性的人。

(2) 方型手。多属于逻辑性、实际的、有规律的、坚韧不拔的人。

(3) 抹刀型手。多属于激情的、精力充沛、缺乏忍耐力的人。

(4) 多节型手。多属于善于思考、富有哲理的人。

(5) 锥型手。这是艺术家的手。

(6) 纤细无力型手。属于理想主义、神经质的人。

(7) 混合型手。属于具有混合性格的人。

图3-64所示是动画《人猿泰山》中重要的一幕场景。描写泰山长大后见到随父亲来森林观察猩猩生态的女孩简，他才知道自己原来跟他们同样是人类，一只是出自人类社会的少女之手，一只是在猿群中长大的泰山那有些变形的手；两只手展平合在一起，如图3-65所示，在这一刹

那泰山终于知道自己是人类,也对简产生了微妙的感情。

图 3-64 《人猿泰山》中手的造型 1

图 3-65 《人猿泰山》中手的造型 2

女性的手,一般手指部位适当长一些,手掌部分短一些,同时注重描绘女性手指纤细、修长和柔美。与此相反,男性的手则应当画得粗壮一些,线条要有力度,要方直而硬挺一些,如图 3-66、图 3-67 所示。

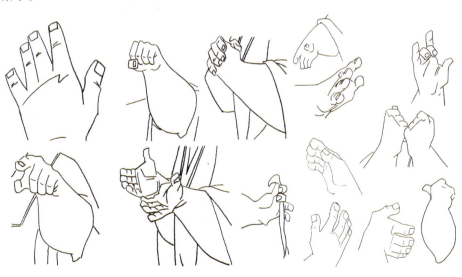

图 3-66 《变身国王》中农夫的手

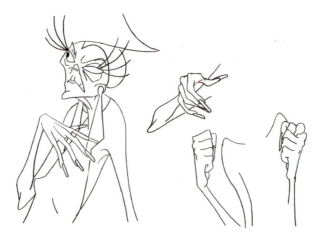

图 3-67 《变身国王》中女巫的手

《大闹天宫》中玉皇大帝有一双纤细无力型手,手指细长,指甲尖尖,是雪白细嫩的养尊处优的手,如图 3-68 所示。

图 3-68 《大闹天宫》中玉皇大帝纤细的手

图 3-69 左侧这个两头身角色的手被简化为四瓣梅花形,在手的动态过程中,手指长度被适当进行了拉伸;右侧两个半头身角色的手同样被简化为四瓣梅花形,手掌加大,并进行了球化处理,手指变长,在手的动态过程中,手指可以在手掌上任意滑动。

人有五根手指,但实际上动画角色只要有四根手指就足以表达所有的戏剧动作,而且对于动作类的动画片,减少一根手指可以减少很多原画设计和动画制作的工作量。

图 3-69 夸张简化的手

在迪士尼公司早期的一些动画片中，手被进行了程式化的处理，特征是椭圆的手掌、四根手指、手套化的视觉表象，如图3-70、图3-71所示。这样的处理方式有很多优点，首先是简化和程式化；其次是手的动作设计可以重复使用，这是由于所有的角色都戴着相同的手套，完全可以创建一个角色手形库，任何角色都可以直接"套用"。

图3-70 《米老鼠与唐老鸭》中手套化的处理方式

图3-71 手套化的处理方式

为了区别手套的正反，在手掌上加上勾勒拇指肌群的弧线，在手背画三根短线代表手背骨骼突起。在《大闹天宫》中，托塔天王手掌和手背也有类似的骨骼线，如图3-72所示。

图 3-72 《大闹天宫》托塔天王手掌骨骼线

3.1.4 下肢

下肢是支撑躯干的结构，包括臀部、大腿、小腿和脚四个部分，其解剖结构如图 3-73、图 3-74 所示。

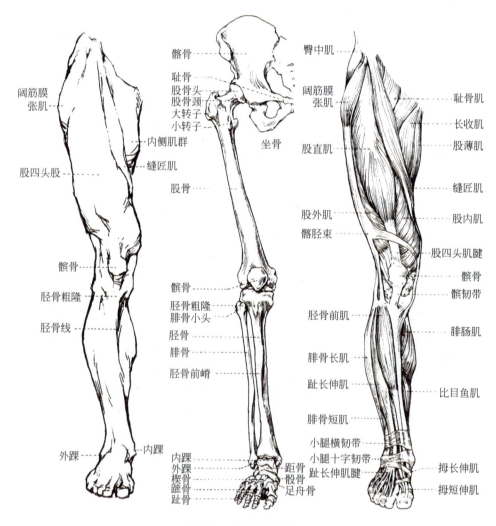

图 3-73 下肢解剖结构 1

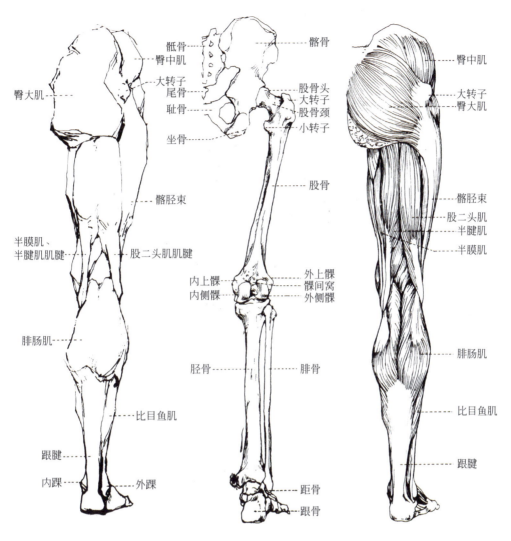

图 3-74 下肢解剖结构 2

臀部包含一块髋骨,使下肢与脊椎相连接。

腿部是动画角色力量与活力的重要展现部位,如图 3-75 所示。

图 3-75 《超人与蝙蝠侠》中角色的腿部设计

在写实类动画片中,有型的男士和具有魔鬼身材的女士都有一双夸张健美的腿,区别是女性臀部比较丰满,男性臀部比较瘦削,如图3-76所示。

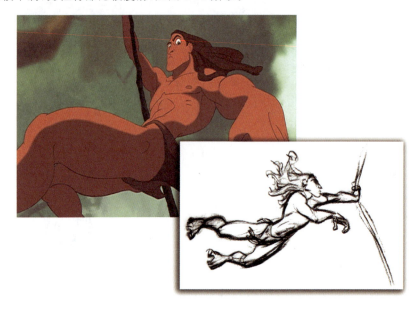

图3-76 《人猿泰山》中的泰山的臀部设计

脚由三个主要部分组成,即脚趾、脚掌和脚跟,三者构成一个拱形的曲线,如图3-77所示。

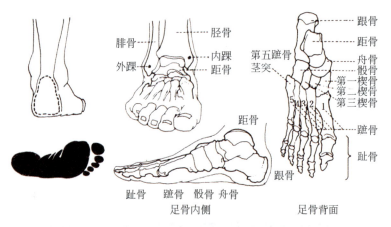

图3-77 脚的解剖结构

站立时一般是脚趾部位和脚跟着地,脚的内缘和外缘形状不同,内缘向里凹,外缘稍向外凸。另外,脚的内踝骨高,外踝骨低。

脚在不同角度的形态,如图3-78所示。

图3-79、图3-80所示是《花木兰》中的两个特写画面,分别是瘦士兵和胖士兵的双脚。

《悬崖上的金鱼公主》这幕场景中,刚刚来到人类社会的波妞对周围的一切都充满好奇,对自己刚刚生出的双脚也欣喜不已(以前是鱼尾巴),趁着理纱准备泡茶的时候,与宗介一起玩脚趾头,这一温暖、动人的细节描写,将一对小伙伴刻画得童真可爱。与迪士尼动画《小美人鱼》中,小美人鱼刚刚获得人类双脚时的惊喜有异曲同工之妙,如图3-81、图3-82所示。

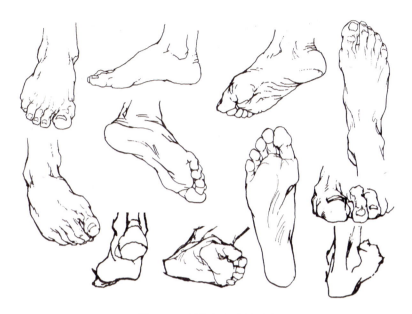

图 3-78 不同角度脚的形态

图 3-79 《花木兰》中瘦士兵的双脚特写

图 3-80 《花木兰》中胖士兵的双脚特写

图 3-81 《悬崖上的金鱼公主》中脚的设计

图 3-82 《小美人鱼》中的小美人鱼脚的设计

3.1.5 体型

体形变化与人类历史进化、人种、种族、自然和地理环境、物质文化生活及风俗习惯有关,还与角色性别直接相关,如图3-83～图3-85所示。

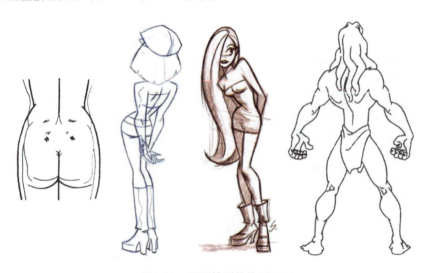

图 3-83 不同性别的体型区别

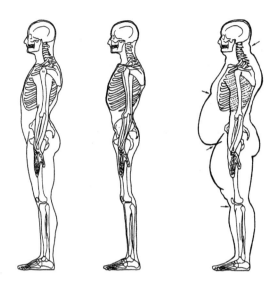

图 3-84　男性体型分类

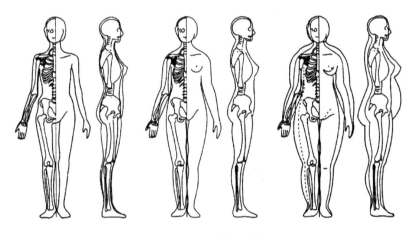

图 3-85　女性体型分类

希腊学者黑波克拉泰斯认为人的性格和精神状态与体型之间有很密切的关系,他把人体分为多血质(胸部发达)、淋巴质(四肢发达)、胆汁质(腹部发达)、神经质(脑部发达)四种类型。

19 世纪德国精神病学家克莱奇玛把人的体型分为三种类型。

(1) 无力型(细长型)。胸部扁平、溜肩、身体细瘦、肠胃弱、营养不良、能量少。

(2) 肥满型。脖子粗、胸宽体厚、肚子大、躯干短而胖、食欲旺盛、能量足,如图 3-86 所示。

(3) 运动型(斗士型)。介于前两者之间,有强健的肌肉和骨骼、胸部宽大、手足大。

人类学家西哥则把人的体型分为四种类型。

(1) 呼吸型。肺活量大、颈部细、上下肢细长、脂肪少,属于细长体型。

(2) 肌肉型。全身肌肉发达,身体各部位很平衡匀称。

(3) 消化型。与呼吸型相反,体肥胖而短。

(4) 头脑型。体弱细瘦、头大、属神经质型。

男人体的夸张部位是肩部的宽厚感、四肢的长度、肌肉的发达程度,在夸张四肢时,应该在拉长的基础上适当地强调各部位的肌肉形态,如图 3-87 所示。

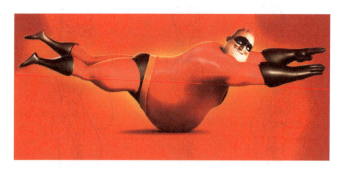

图 3-86 《超人特工队》中鲍勃的体型设计

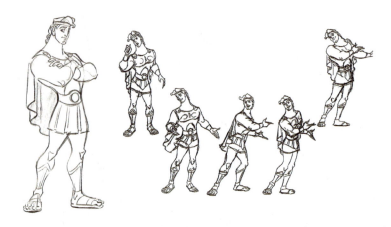

图 3-87 《大力神》中海格力斯的体型设计

女人体的主要夸张部位是腰、胸、臀部的曲线,颈部及四肢的长度。在夸张的过程中要注意轮廓曲线的力度,曲线暗示了骨骼、肌肉等人体内在结构的存在,如图 3-88 所示。

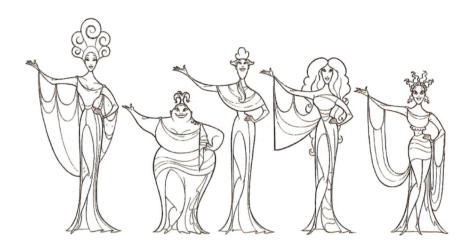

图 3-88 《大力神》中女祭司的体型设计

对于一些特殊体型的动画角色可以进行夸张处理,例如在《阿拉丁》中的每个角色都有夸张化的几何体型结构,如图 3-89 所示。

图 3-89 《阿拉丁》中角色的夸张体型设计

3.1.6 儿童

儿童是动画中经常出现的人的年龄段,图 3-90 所示是《哪吒传奇》中不同年龄段哪吒的造型设计。

图 3-90 不同年龄段哪吒的造型设计

婴儿的头部与全身的长度及躯干的宽度比最大,随着年龄增长逐渐缩小,在儿童的发育过程中,下肢占身高的比重越来越大,如图 3-91 所示。

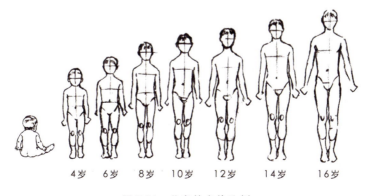

图 3-91 儿童的身体比例

婴儿头部的"上庭"占整个头高的比例最大,随着年龄的增长,"上庭""中庭""下庭"逐渐各占头高的 1/3,如图 3-92 所示。

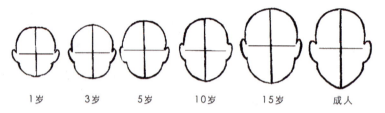

图 3-92　不同年龄"上庭"占头高的比例变化

儿童头部的造型比例关系如图 3-93 所示。

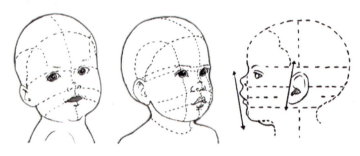

图 3-93　儿童头部的比例关系

《大力神》中海格力斯的成长过程,如图 3-94 所示;《人猿泰山》中泰山的成长过程,如图 3-95 所示。

图 3-94　《大力神》中海格力斯的成长过程

儿童小胖脚的造型如图 3-96 所示。婴幼儿的骨骼隆起不明显,因为脂肪丰腴,外形圆润,骨点往往形成凹陷。图 3-97 中这个两头身原始人的造型,脚被处理成婴儿的形态。

《冰河世纪》中的小婴儿形象,如图 3-98 所示。

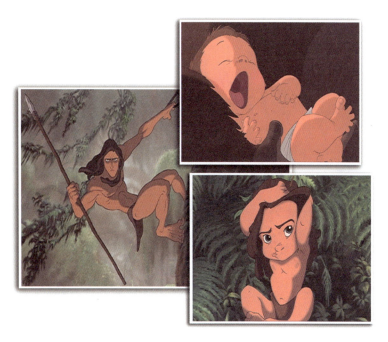

图 3-95 《人猿泰山》中泰山的成长过程

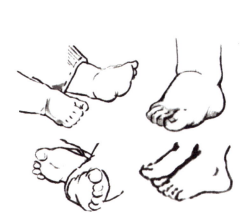

图 3-96 儿童的脚

图 3-97 脚的夸张

图 3-98 《冰河世纪》中的小婴儿形象

图 3-99 所示是《小飞侠彼得潘》中儿童角色的造型设计。图 3-100 所示是《星际宝贝》中儿童角色的造型设计，这个夏威夷的小女孩四肢比较胖。

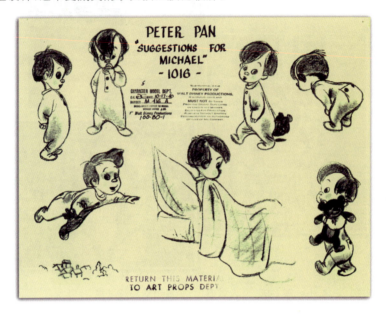

图 3-99　《小飞侠彼得潘》中儿童角色设计

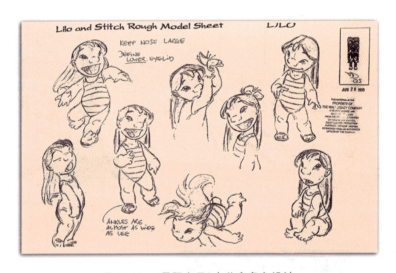

图 3-100　《星际宝贝》中儿童角色设计

3.1.7　人体转面和透视

动画角色设计师要掌握人体在空间中的透视变化，研究如何在平面中表达空间中的人体形态。

人体整体或局部的任何运动均存在一定的透视关系（如图 3-101 所示），人头部的透视变化一定要在几何概括形体的基础上进行理解，可以将头部理解为一个蛋形，面部五官的基准线在蛋形表面发生透视变化。

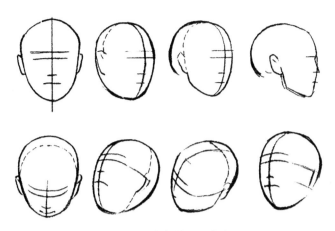

图 3-101　头部的透视变化 1

头部在空间中的透视变化如图 3-102 所示。

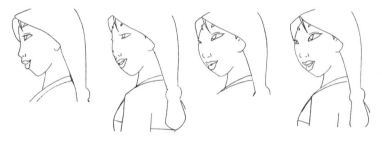

图 3-102　头部的透视变化 2

将人体的头部、胸部和骨盆三个部分概括为三个立方体，有助于对人体在空间中透视关系的理解，这三个部分由脊椎串接在一起，如图 3-103 所示。

图 3-103　体积概括

在运动过程中的人体透视变化如图 3-104、图 3-105 所示。

迪士尼公司的动画片《米奇与魔豆》中，巨人的身体动态就夸张了在空间中的透视变化，如图 3-106 所示。

图 3-104 人体透视 1

图 3-105 人体透视 2

图 3-106 《米奇与魔豆》中巨人的身体动态

在动画角色设计过程中一般利用几何结构图(也称体积结构图)进行角色空间透视的研究，如图 3-107 所示。

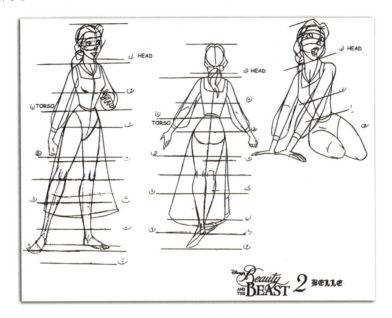

图 3-107　《美女与野兽》中的角色设计

在几何结构图中根据解剖结构概括简化角色身体各部分的几何形体，借助几何结构进行形体透视的分析，可以较快地掌握角色形体的运动构成与透视关系，这也是一个不断观察、体验、研究、分析和积累的过程。

一些经费比较充足的动画大制作，为了把握角色的空间透视结构，往往还要制作主要动画角色的塑像，如图 3-108、图 3-109 所示。通过塑像研究角色的造型结构，局部与整体之间的配合关系和尺度比例；研究动画角色的造型细部；研究动画角色在动态中的透视关系。

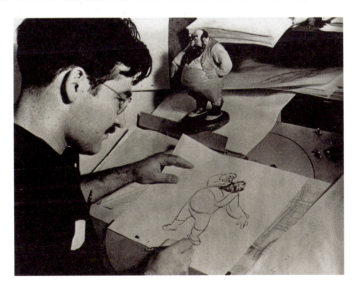

图 3-108　借助角色雕塑把握透视结构

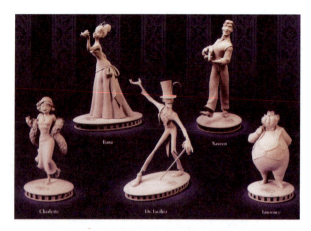

图 3-109 《公主与青蛙》中的角色雕像

3.2 走兽解剖与形态

动画中的动物角色包括两种类型，一种是保持其动物性的动画角色，其形态特征和运动特性与动物相同或近似，如《101只斑点狗》《牧场是我家》《掌门狗》《狮子王》等。图3-110所示是《人猿泰山》中的角色设计。

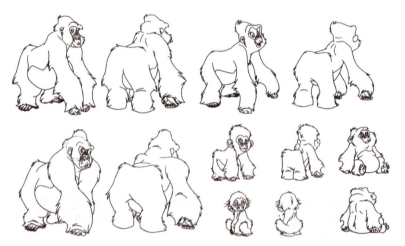

图 3-110 《人猿泰山》中的角色设计

另一种是拟人化的动物角色，其形态特征近似于动物，但运动特性却与人无异，如《米老鼠与唐老鸭》《菲力猫》《猫和老鼠》等，如图3-111所示。迪士尼曾经说过"当人们嘲笑米奇时，是因为他非常有人的特性，这就是他受欢迎的秘密所在"。

有趣的是，很多动画片中都会混用这两种动物角色，如《米老鼠与唐老鸭》中大狗高飞就比黄狗普鲁特更为拟人化，如图3-112所示；《木偶奇遇记》中蟋蟀、狐狸比宠物小猫更为拟人化；《加菲猫》中加菲猫比小狗欧迪更为拟人化；《小熊维尼之长鼻怪大冒险》中维尼、跳跳虎比小象蓝皮更为拟人化。

对这一类角色要深入研究其真实的解剖结构，正如第2章所讲迪士尼公司在20世纪30年代创作《小鹿班比》的过程中，特别邀请了意大利艺术家里科·莱布伦到工作室，辅导动画角色设计的主创人员研究鹿的形态和动态，图3-113居中站立者就是莱布伦。

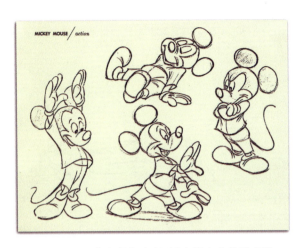

图 3-111 《米老鼠与唐老鸭》中拟人化的米老鼠

图 3-112 《米老鼠与唐老鸭》中角色的拟人化处理

图 3-113 莱布伦在指导动画师们

甚至莱布伦在深入研究的基础上,还专门编写了一本有关鹿的动态解剖的教材,如图 3-114 所示;图 3-115 所示是《小鹿斑比 2》中的角色设计。

图 3-114　莱布伦编写的鹿的动态解剖教材

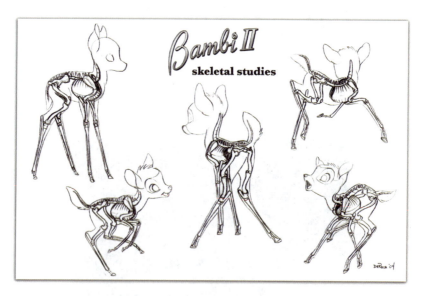

图 3-115　《小鹿斑比 2》中的角色设计

下面就以几种典型化的动物为例,详细讲述动物的解剖结构。

猫科动物的骨骼和肌肉解剖结构如图 3-116、图 3-117 所示,这类动物的脊椎只有两个生理弯曲。

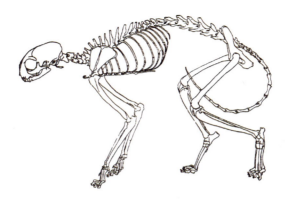

图 3-116　猫科动物的骨骼

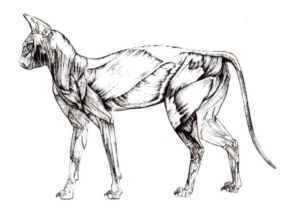

图 3-117　猫科动物的肌肉

如图 3-118 是《森林王子》中对老虎造型和动态的研究。

图 3-118　《森林王子》中对老虎形态的研究

马的骨骼和肌肉解剖结构如图 3-119、图 3-120 所示。

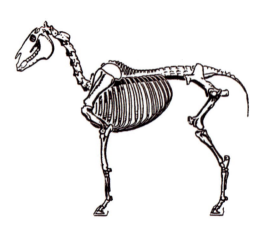

图 3-119　马的骨骼

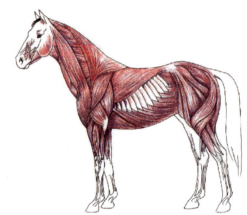

图 3-120　马的肌肉

动画中马的造型如图 3-121 所示。

图 3-121　动画中马的造型

熊的骨骼解剖结构如图 3-122 所示。
《熊兄弟》中的角色造型，如图 3-123 所示。
牛的骨骼解剖结构如图 3-124 所示。

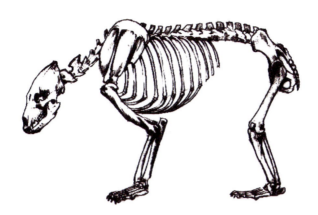

图 3-122　熊的骨骼

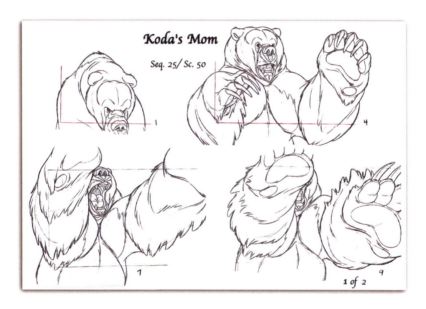

图 3-123　《熊兄弟》中的角色造型

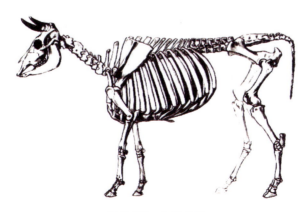

图 3-124　牛的骨骼

《公牛费迪南德》中牛的角色造型，如图 3-125 所示。

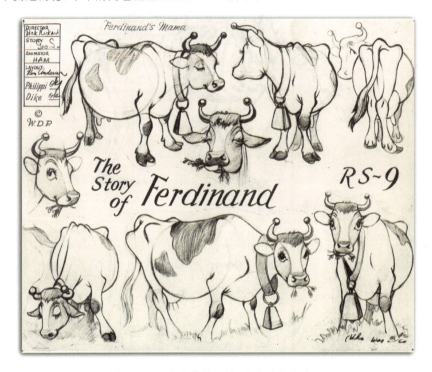

图 3-125 《公牛费迪南德》中牛的角色造型

大象的骨骼解剖结构如图 3-126 所示。

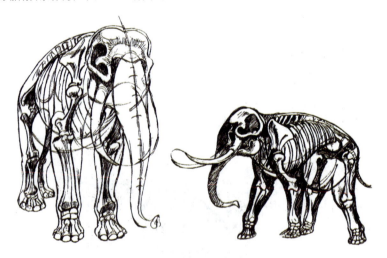

图 3-126 大象的骨骼解剖结构

《人猿泰山》中大象的角色造型，如图 3-127、图 3-128 所示。

动物角色的造型设计应当使用几何结构分解的方法，这样有利于把握角色的造型结构，有助于正确理解角色的空间透视关系，便于绘制角色的转面像，几何结构的分解方法如图 3-129、图 3-130 所示。

图 3-127 《人猿泰山》中大象的角色造型

图 3-128 《人猿泰山》中象群的造型设计

图 3-129 动物角色的几何结构分解 1

图 3-130　动物角色的几何结构分解 2

3.3　禽鸟解剖与形态

禽鸟的骨骼结构如图 3-131 所示。

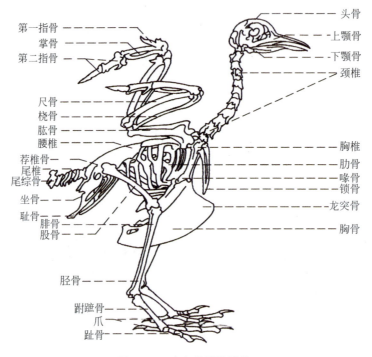

图 3-131　禽鸟的骨骼结构

图 3-132 内容是皮克斯动画工作室曾获奥斯卡最佳动画短片奖的 For the Birds，在该三维动画短片中的每只鸟都有 2873 片羽毛。禽鸟体表的羽毛构成如图 3-133 所示。在动画中禽鸟角色的初级飞羽都被处理成手指的形态，如图 3-134、图 3-135 所示，是罗兰德·B.威尔森（Rowland B. Wilson）设计的动画角色。

图 3-132　For the Birds 剧照

图 3-133 禽鸟的体表构成

图 3-134 罗兰德·B.威尔森设计的鸟类角色

图 3-135　罗兰德·B.威尔森设计的鸟类角色

3.4　昆虫解剖与形态

　　昆虫体表的甲壳、飞翅、口器和肢体的关节等,是昆虫解剖与形态的关键。蝎子的解剖结构如图 3-136 所示。

图 3-136　蝎子的解剖结构

　　如图 3-137～图 3-139 所示,是皮特·德·塞伍(Peter de Seve)为皮克斯工作室的动画片《虫虫特工队》所设计的昆虫角色,正如迪士尼所说"我想为每个卡通人物建立一个丰满的个性——使他们具有人性化"。皮特·德·塞伍笔下的这些昆虫角色都充满着非凡的人性。

　　图 3-140、图 3-141 所示是《木偶奇遇记》中蟋蟀的角色造型。

图 3-137 《虫虫特工队》中的角色设计

图 3-138 皮特·德·塞伍设计的人性化蚱蜢

图 3-139 皮特·德·塞伍设计的人性化蚂蚁

图 3-140 《木偶奇遇记》中蟋蟀的造型

图 3-141 《木偶奇遇记》中蟋蟀的角色设计

3.5 其他角色

鱼的骨骼解剖结构如图 3-142 所示。

图 3-142 鱼的骨骼

图 3-143 中上面鱼的动画造型来自于《木偶奇遇记》,下面鱼的动画造型来自于《鲨鱼黑帮》。图 3-144 所示是《木偶奇遇记》中鱼的动画角色设计。

图 3-143 鱼类角色的造型

图 3-144 《木偶奇遇记》中的角色设计

蜥蜴的解剖结构如图 3-145 所示；图 3-146 所示是《中央公园巨怪》中蜥蜴的造型设计。

图 3-145 蜥蜴的解剖结构

图 3-146 《中央公园巨怪》中蜥蜴的角色设计

史前生物恐龙的解剖结构、表皮肌理都类似于蜥蜴,如图 3-147 所示,所以在设计恐龙类角色的过程中,可以参考真实世界中存在的蜥蜴,如图 3-148 所示。

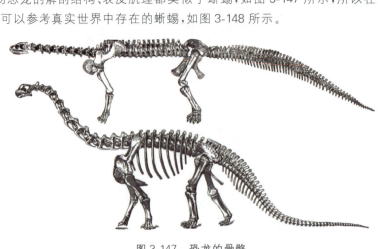

图 3-147　恐龙的骨骼

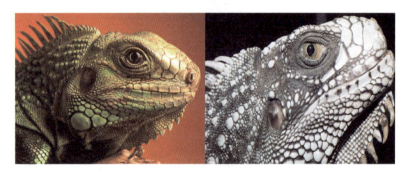

图 3-148　蜥蜴的表皮

恐龙的种类比较多,在设计过程中可以借鉴的资料也很多。图 3-149 所示是选自迪士尼公司的电影《恐龙》。

图 3-149　《恐龙》中的角色

自从迪士尼在 1932 年推出世界上第一部彩色动画片《花与树》以来,植物类形象就成为动画角色造型中的一个重要组成部分,如图 3-150 所示。动画电影《幻想曲》中的植物动画角色设计,如图 3-151、图 3-152 所示。

图 3-150 《花与树》中植物的形象

图 3-151 《幻想曲》中蘑菇舞者的角色造型设计

图 3-153 所示是设计师凯·沃尔克设计的植物类角色,这些角色具有人的造型特性,然后又加入了一些植物的视觉表象。

图 3-152 《幻想曲》中俄罗斯芭蕾舞者的角色造型设计

图 3-153 凯·沃尔克设计的角色

插画设计师琼·埃里斯设计的蔬菜角色造型,如图 3-154 所示。

动画片中的怪兽、器物、机器类角色一般也是在人或动物的造型基础上进行变形或异化处理的。图 3-155 中这个怪物角色包含自己的一套骨骼系统,它有一个巨大的下颌骨。

图 3-156、图 3-157 所示是设计师格伦·基恩(Glen Keane)为动画片《美女与野兽》设计的角色造型,野兽的造型来源于各种造型元素的有机结合,鬃毛的造型来源于狮子;头和犄角的造型来源于水牛;额头和眉弓的造型来源于大猩猩;眼睛的造型来源于人;獠牙的造型来源于野猪;身体的造型来源于熊;四肢和尾巴的造型来源于狼。

图 3-154 琼·埃里斯设计的蔬菜角色造型

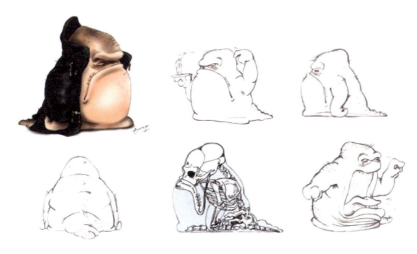

图 3-155 怪兽角色设计

 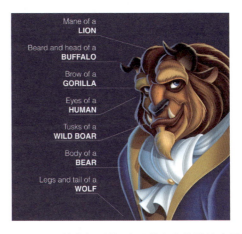

图 3-156 《美女与野兽》中野兽的角色设计　　图 3-157 《美女与野兽》中野兽角色的设计来源

机器人动画角色的设计一般在人体结构的基础上加入一些机械构造,并且这些机构的分布与人体的肌肉分布有所联系,如图 3-158 所示。

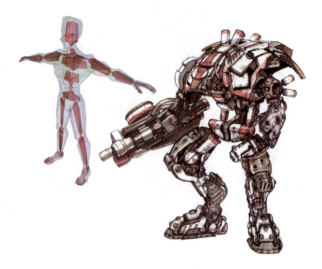

图 3-158　机器人角色

习题

1. 默写角色头部、身体、上肢、下肢的骨骼和肌肉解剖结构。

2. 教师通过投影放映一些动画角色的动态,学生根据人体各部分的形态和结构,概括成各种几何形体,进行分解与组合,弄清它们相互组合、榫接的关系,加深对角色空间形态及透视的理解,如图 3-159、图 3-160 所示。

图 3-159　角色动态结构分析 1

图 3-160　角色动态结构分析 2

3. 教师指定几篇童话或寓言故事,每个学生负责一个故事全部角色的造型设计,注意角色解剖与结构的设计。例如天津工业大学动画专业的刘玮同学,为一篇童话故事《牛奶大改造》设计了全部的动画角色。故事讲的是卡特家有一个很大的冰箱,冰箱里放的都是各种各样的饮料,因为他们一家人都很爱喝,还经常拿饮料出来招待客人。这个冰箱就是一个饮料的世界,饮料们也有各自的生命,它们经常在一起狂欢、舞蹈,这个美妙的饮料世界永远也没有休息的时候,各种饮料对自己的特别之处引以为傲,可乐、橙汁和葡萄酒尤其受到大家的欢迎。家里又来客人了,很热闹,冰箱里也不例外,饮料们也在努力往冰箱外面挤,想要主人用它们来招待客人。小主人拿走了可乐,女主人拿走了橙汁,男主人拿走了葡萄酒……在冰箱一个不起眼的角落里只剩下牛奶。其他调味料和食物都嘲笑牛奶,笑他明明也是饮料,却每次都和它们一样在主人需要饮用的时候却被冷落在一边。紧接着就是饮料之间发生的一个有趣的故事。主要角色的设计清单如表 3-1 所示。

表 3-1 《牛奶大改造》主要角色设计清单

角色名称	性别	年龄	角 色 小 传	备 注
牛奶妙妙	男	少年	憨厚老实,因为自己外表不如别人所以有点自卑,善于借鉴,与可乐小可关系最好	后来有了漂亮的包装
可乐小可	男	少年	性格开朗、活泼,深受大家喜爱,有冒险精神,但是主意多、不安分。经常开导牛奶妙妙,让他在饮料世界找回自信	头顶冒着泡泡
柠檬汁小姐	女	少女	外表华丽,有点虚荣,善于舞蹈,在饮料世界里博得所有人喜爱	
葡萄酒先生	男	中年	高傲、目中无人,十分看不起牛奶,经常为难他	

角色设计如图 3-161～图 3-166 所示。

图 3-161 《牛奶大改造》的角色谱系图

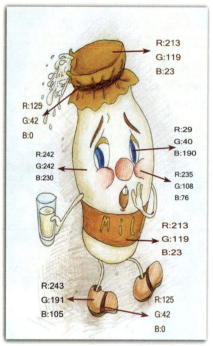
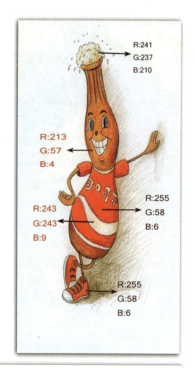
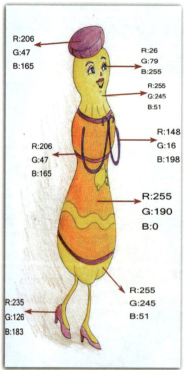
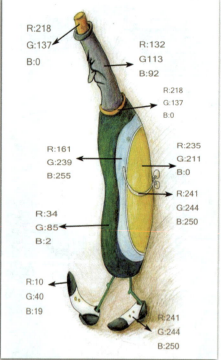

图 3-162 《牛奶大改造》的角色设计色标图

图 3-163　牛奶妙妙角色设计

图 3-164　可乐小可角色设计

图 3-165 柠檬汁小姐角色设计

图 3-166 葡萄酒先生角色设计

第4章　角色造型设计

　　本章从四个方面深入研究剧情如何影响角色的造型;详细讲述了不同风格动画片角色的头身比例关系,如何利用典型化的方法塑造角色,以及如何利用不同的形式特征创造角色造型的不同风格;本章还介绍了角色的色法及其运用;详细论述了角色服装和发型设计的方法和注意事项。

4.1　剧情与角色造型

　　在一部动画片中剧情直接决定着角色的造型设计,剧情与角色造型之间的相互关系主要体现在以下几个方面。

　　(1)剧情的背景资料限定了角色造型的风格特征。

　　迪士尼公司出品的动画电影《花木兰》取材于中国古代的民间故事,木兰的造型设计就与迪士尼传统的美女设计有较大的差异,如图4-1所示。

图4-1　角色造型比较

木兰的东方气质主要体现在以下几个方面：采用了一袭乌发；弱化了颧骨部位的高度，强化了腮部与颧骨之间饱满光滑的曲线；眼眶部位的下凹曲线进行了平复化处理；鼻梁曲线消失，只剩下一个扁平的鼻头；眼睛细长，眼角上挑；嘴唇保持了迪士尼公司传统美女的性感丰满，但上唇线的弯折更为明显。由于木兰在故事的很长一段时间内都要以女扮男妆的造型出现，所以在其身上有些许中性化的味道，在军人扮相中，脸形更为瘦长，强化了脸部曲线的一些转折，使其更显英武之气。

迪士尼公司2003年出品的另一部动画电影《熊兄弟》，描写远古时代的太平洋西北岸，那里生活着勤劳善良的印第安人。在一个印第安人的小部落里，住着父母早亡相依为命的三兄弟，他们在冰天雪地里靠打猎为生。大哥在一次打猎的时候误闯入一只母熊的家，受到惊吓的母熊以为大哥要捕猎她的孩子，将大哥咬死。

失去大哥的两兄弟发誓要为大哥报仇，小弟克纳瞒着二哥只身闯入森林，满腔仇恨发誓要把森林里的熊全部赶尽杀绝。在一次激烈的搏斗之后，克纳终于杀死了一只熊，但他的仇恨却触怒了森林的保护神，克纳被神秘的极光打中，幻化成熊。二哥德纳米发现弟弟不见后，误以为也是被熊杀死了，恰在此时，他遇见了弟弟克纳变成的那只熊。于是，德纳米疯狂地挥舞着猎枪追杀变成熊的克纳。

无助的克纳唯有寻找传说中极光与大地接触之地才能恢复人形，幸好有一只同样孤苦无依的小熊柯达愿意帮助他踏上漫长的旅程。他们一同往北经历重重险阻，培养出如兄弟般的情谊。由人类变成熊的克纳，如今为了生存，必须用以往仇敌的观点来重新看世界，对生命的真谛也有了一番前所未有的新体验。

这部影片的故事背景是北美印第安人的生活，印第安人角色的造型设计就与迪士尼传统的白人王子和少年的设计有较大的差异，如图4-2所示。

图4-2 《熊兄弟》中印第安人角色的造型

北美印第安人的相貌特征主要体现在以下几个方面：高大魁梧；脸型比较长；强化了颧骨部位的高度，强化了腮部与颧骨之间饱满光滑的曲线；眼眶部位的下凹曲线进行了平复化处理；鼻梁曲线消失，只剩下一个扁平的鼻头；眼睛细长，眼角上挑，眼睛和眼间距比较小；皮肤比较黝黑，如图4-3所示。

图 4-3　印第安人的相貌特征

动画电影《勇闯黄金城》的历史背景是 16 世纪初叶,西班牙国王查理一世派遣他的殖民船队对南美洲印加帝国的入侵过程。影片讲述两个小人物因为赌博作弊被发现,在逃避追杀的过程中无意间被带上一艘殖民军队的轮船,在海上被凶暴的船长发现后囚禁在底舱中。后来两人从大船中逃出,乘坐一只小救生阀来到南美大陆,并凭借一张地图找到了传说中的印加黄金城,又被误认为上界下凡的神人……

《勇闯黄金城》中印加巫师的角色造型如图 4-4 所示;公元 726 年的玛雅艺术石板浮雕人像如图 4-5 所示,约公元 600 年的玛雅彩陶画《向达官贵人奉献礼物》如图 4-6 所示,从中可以看出印加巫师角色造型的来源,这种头部的形状在美洲玛雅艺术中是最为常见的,直通前额的鼻梁骨是其重要造型特征。

图 4-4　《勇闯黄金城》中巫师的造型

图 4-5　玛雅艺术石板浮雕人像

图4-6 玛雅彩陶画《向达官贵人奉献礼物》

角色设计还离不开一定的动画时空关系。时空关系包括时间性的历史时期、年代,甚至一天中的早、中、晚;还包括空间性的太空、地域、国家,甚至是更为具体化的生活场景。动画时空确定了角色的容貌、体态、服装、发型、道具等造型元素。

图4-7所示是《大力神》中的一幕动画场景,描写海格力斯勇斗野猪的动画场景,故事取材于古希腊的神话故事,角色的容貌、体态、服装、发型等都符合这个历史时期的造型特征。公元前6世纪的意大利陶瓶画《狩猎卡吕冬野猪》(如图4-8所示)反映的是同一个故事场景。

图4-7 《大力神》中海格力斯勇斗野猪的动画场景

图4-8 意大利陶瓶画《狩猎卡吕冬野猪》

图4-9所示是《大力神》中古希腊众神之王宙斯的角色设计。

(2)剧情决定了角色的个性特征

经过剧情的发展,角色的性格、脾气禀性、气质、生活背景等特征会一一展现出来,这些都直

图 4-9 《大力神》中宙斯的角色设计

接影响角色的造型。

在动画《千与千寻》中,宫崎骏塑造的是一个普通的小女孩形象,如图 4-10、图 4-11 所示。宫崎骏曾经说过"这次我刻意将千寻塑造成一个平凡的人物,一个毫不起眼的日本女孩。我要让每个 10 岁的女孩都从千寻那儿看到自己,她不是一个漂亮的可人儿,也没有特别之处,而她那怯懦的性格和没精打采的神态,甚至会惹人生厌。最初创造这个角色时,我还真有点替她担心呢!但到故事将近完结时,我却深信她会成为一个讨人喜欢的角色"。

图 4-10 《千与千寻》中千寻的角色设计 1

图 4-11 《千与千寻》中千寻的角色设计 2

在动画电影《狮子王》中代表正义、宽容、伟岸的木法沙和辛巴,鼻子与下巴被处理得宽厚而端正,给人的印象是肃然起敬,温柔中带着坚毅,头部比较方正,鬃毛舒展蓬松,绅士发型的侧中分效果,姿态优雅从容有王者的风范,如图4-12所示。

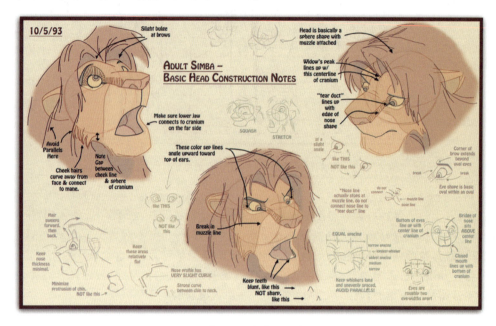

图4-12 《狮子王》中的正义角色设计

反派角色刀疤的脸形瘦小而狭长,鼻子和下巴相当尖细,鬃毛如嬉皮士般的中间耸起,其他鬃毛则邋遢蓬乱,黑色眼圈,眉毛阴险毒辣,眼上的刀疤,身形瘦削,形象猥琐,如图4-13所示。

在《超人特工队》中有一位给人留下深刻印象的衣夫人(Edna Mode)(如图4-14所示),专门依据超人们的超能力,为他们量身打造具有特殊效用的服装。

图4-13 《狮子王》中的反派角色设计　　图4-14 《超人特工队》中的衣夫人角色设计

衣夫人很有品位,设计的服装美观、新潮,而且人也非常热心。导演布拉德·伯德(Brad Bird)将她想象为一个具有科学和工程学背景的角色,于是决定让她有一半德国血统,一半日本血统,伯德觉得这两个国家充分体现了科技的成就。

（3）剧情决定了角色的戏剧动作

角色的戏剧动作包括表情动作和肢体动作两个方面，动画角色的造型直接影响着角色的戏剧动作。

图 4-15、图 4-16 所示是动画《大闹天宫》中齐天大圣角色造型设计的两个原始版本，孙悟空的造型参照了国粹京剧的"猴戏"形象。由于孙悟空舞动金箍棒是该片中最为重要的肢体动作，所以选择了肢体舒展软化的造型设计稿，如图 4-17 所示。孙大圣的手臂长可过膝，关节的转折进行了弱化处理，呈现出"橡皮人"般的柔软、弹性效果，肢体动作也就更为灵活、舒展。

图 4-15 《大闹天宫》中齐天大圣的原始角色设计 1　　　　图 4-16 《大闹天宫》中齐天大圣的原始角色设计 2

图 4-17 《大闹天宫》中齐天大圣的造型

图 4-18 所示是 20 世纪 50 年代美国 UPA 动画工作室的角色设计，角色造型简约，关节的转折也进行了弱化处理，肢体动作也就更显夸张。图 4-19 所示是《大力水手》中的角色设计。

（4）剧情决定着动画的制作成本、周期、工艺流程等，从而影响到动画角色造型的设计

在动画角色设计阶段，设计师一定要平衡好角色造型与制作成本及周期之间的关系，并要综合考虑所采用的技术与工艺流程。有些角色造型效果虽然很好，在制作技术上也可以实现，但是动画调节和动画渲染中的时间消耗，都会使动画片的成本大为增加。

图 4-18 UPA 工作室的角色设计

图 4-19 《大力水手》中的角色设计

例如长久以来，毛发一直都是三维动画角色制作的难点，但随着动画技术的不断完善，如今大多数的主流三维动画制作软件都具备了创作出逼真毛发的能力，但是毛发效果在制作、调试、渲染输出等环节会耗费大量的时间和设备资源。图 4-20 所示是三维动画《怪物电力公司》中"长毛怪"萨利的角色设计，萨利三维模型的身上最终包含有 2320413 根毛发，为了帮助设计和制作萨利以及其他大怪物，皮克斯工作室特别安排伯克利一位研究大型哺乳动物运动的专家罗杰·克拉姆做了专题讲座。

皮克斯工作室在制作《玩具总动员》时，使用的渲染机群由200块处理器组成；《玩具总动员2》则使用了1400块处理器；《怪物电力公司》最终使用了3500块SUN微系统公司处理器构建的渲染机群。

在技术人员和制片人的劝说下，导演最终让配角小女孩扎上了两个小辫，因为这样可以使头发制作容易一些，如图4-21所示。

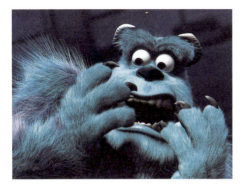
图4-20 《怪物电力公司》中萨利的毛发效果

图4-21 《怪物电力公司》中小女孩的小辫效果

对于皮克斯动画工作室的技术人员来说，《超人特攻队》中的人类角色意味着一系列艰难的挑战，这部片子是皮克斯工作室有史以来第一部全由人类担当角色的影片。而且，导演伯德绝不容忍任何由于技术问题而导致的妥协。里面大大小小的角色有将近20多种不同发型，尤其是主角小女孩有一头的披肩长发，而且要遮住半张脸，这样才符合角色性格的需要，必须对头发和其动力学效果进行大量的调试与运算，如图4-22所示。

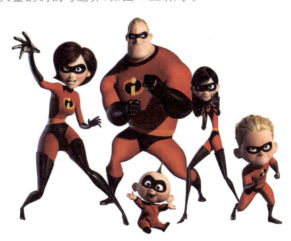
图4-22 《超人特工队》中各个角色的发型

4.2 角色设计风格

动画角色的设计风格主要受到头身比例、形式特征、色法等几个方面的影响。

4.2.1 头身比例

角色的头高与身高的比例关系称为"头身比例"。动画角色的头身比例关系主要由角色的

性格、年龄、性别、种族等背景信息决定,如图4-23所示。不同性别、年龄的人其头高和头身比例都不相同。

　　头身比例关系决定了动画角色的戏剧动作,头身比例越小,角色的面部表情在动画中的重要性越大,肢体动作相对比较简单,角色的符号化特征越加强烈,喜剧化的视觉表象更为强烈;头身比例越大,角色面部表情的重要性越小,肢体动作相对比较复杂,角色的体型、体态特征越加强烈,正剧化的视觉表象更为强烈。

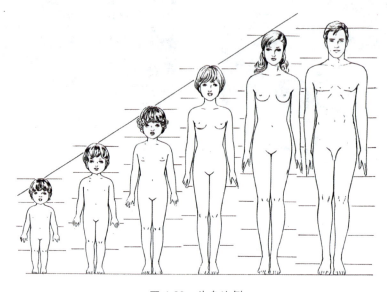

图4-23　头身比例

　　在同一部动画片中,可以根据角色的性格、戏剧作用来混用几种不同的头身比例关系,例如在《白雪公主》中,白雪公主采用六个头身的造型比例,而七个矮人采用三个头身的造型比例,如图4-24所示。

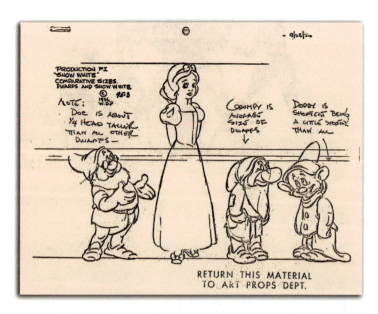

图4-24　《白雪公主》中白雪公主和小矮人的角色设计

图 4-25 所示是美国动画大师格瑞姆·纳特威克设计的一头身角色。

图 4-25　纳特威克设计的一头身动画角色

在儿童画中一般将人的头部画得比身体大几倍,这是因为在孩子的心目中,头部最为重要,所以动画中常见的头身比例关系符合儿童的认知结构,通常都将角色的头部进行夸张处理。图 4-26 所示是 20 世纪 50 年代 UPA 动画工作室设计的二头身动画角色,这种头身比例的动画角色将表情和上肢动作当作表现的重点,其手臂尺度常常进行夸张处理。

图 4-26　UPA 动画工作室设计的二头身动画角色

迪士尼公司出品的《米老鼠与唐老鸭》中,大量角色都采用三头身到三个半头身的造型比例设计,如图 4-27 所示。

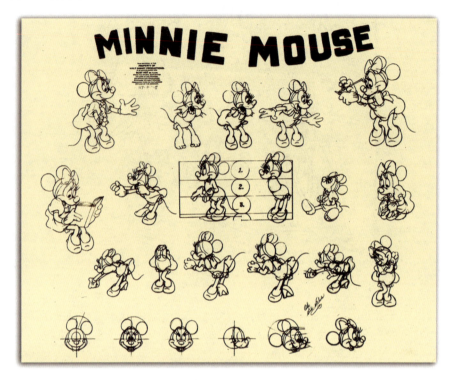

图 4-27 《米老鼠与唐老鸭》中三个半头身的角色设计

《航空小英雄》中四个半头身角色的造型比例,如图 4-28 所示。三到四头身比例是可爱型动画最常采用的比例关系,如美国动画中的菲力猫、加菲猫、汤姆猫,如图 4-29 所示;日本动画片

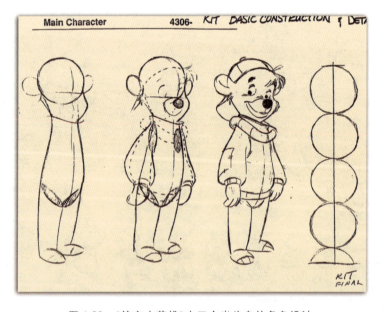

图 4-28 《航空小英雄》中四个半头身的角色设计

中的蜡笔小新、樱桃小丸子等形象。

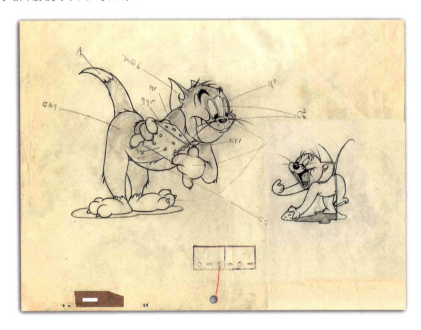

图 4-29 《猫和老鼠》中的三到四头身角色设计

动画电影《亚特兰蒂斯》中"土包子"的角色造型采用了五头身的造型比例,如图 4-30 所示。

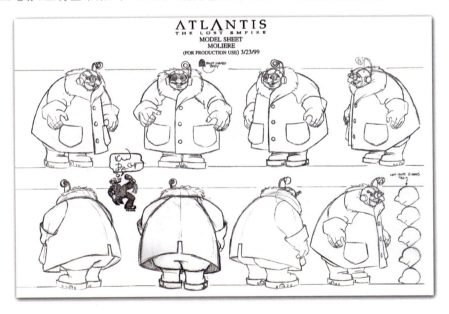

图 4-30 《亚特兰蒂斯》中五头身的角色设计

动画《小飞侠彼得潘》中铁钩船长的动画角色设计,采用了六头身的比例关系,如图 4-31 所示。

七到七个半头身是亚洲动画通常采用的正剧角色头身比例关系。《阿基拉》中的角色设计如图 4-32 所示;《航空小英雄》中的角色设计如图 4-33 所示。

图 4-31 《小飞侠彼得潘》中铁钩船长的六头身比例

图 4-32 《阿基拉》中七头身的角色设计

　　八到八个半头身是欧美动画通常采用的正剧角色头身比例关系。《睡美人》中罗拉公主和菲力普王子的角色设计如图 4-34 所示。

　　九头身以上的动画角色大多为比较时尚的人或运动员。迪士尼动画片中两个著名的坏女人，一个是《变身国王》中邪恶的女祭司，一个是《101 只斑点狗》中的坏女人克吕拉。她们两人都采用了九头身以上的造型比例，身材瘦高干瘪，这两个人都是时尚女士，也都十分爱慕虚荣，如

图 4-33 《航空小英雄》中七个半头身的角色设计

图 4-34 《睡美人》中八到八个半头身的角色设计

图 4-35 所示。

《埃及王子》中的角色造型采用了比较风格化的十头身左右的比例(如图 4-36 所示),角色都显得修长优雅,肢体动作得以夸张,风格与古埃及壁画中的头身比例相适应。

图 4-35　九头身以上的动画角色设计

图 4-36　《埃及王子》中十头身的角色设计

4.2.2　典型化

典型化是动画角色设计最为有效的手段,由于早期动画的主要观众是儿童,所以基于这个年龄层次的认知特性,典型化具有良好的视觉传达和视觉记忆效果,忠、奸、善、恶比较鲜明,一眼可辨,达到形神兼备,以神写形的境界,如图 4-37 所示。

典型化还有助于形成一定的形式风格特征,迪士尼的美女形象就是典型化的很好例证,这些角色分别来自于《小美人鱼》《白雪公主》《美女与野兽》《睡美人》《仙履奇缘》《阿拉丁》,这些善良、美丽的少女形象具有典型化的面容,如图 4-38 所示。

在典型化的基础上还要进行多样化和个性化的处理。这些处理主要体现在改变基本形的比例尺度、改变基本形的造型细部(鼻子、嘴、眼睛、眼眉、头发、肤色)、改变基本形的服装和配饰,当然同样重要的是对动画角色的声音塑造。迪士尼美女基本形的形成经历了一个漫长的过程,也受到许多其他艺术形式(如电影明星、平面设计等)的影响。例如迪士尼在 1950 年出品的

《仙履奇缘》，1959年出品的《睡美人》，片中的少女形象显然受到美国四五十年代"瓦格姑娘"风格化的影响。

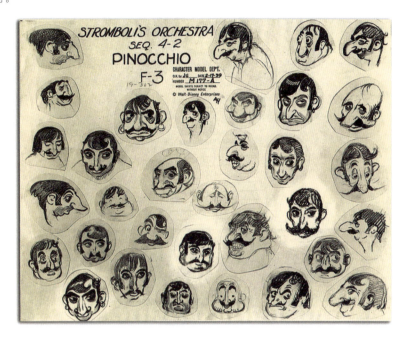

图4-37 《木偶奇遇记》中的典型角色设计

图4-38 迪士尼动画片中美女的典型角色设计

"瓦格姑娘"肖像画是阿尔贝托·瓦格斯在第二次世界大战中创作的美国少女肖像画系列的代表作，如图4-39所示。

作者以对女性的尊敬将健康的女性美加以提炼，塑造了一批理想化的女性形象，这些形象具有极大的艺术感染力，仅1943年"瓦格姑娘"的挂历画就卖出了一百多万册。

图4-40中这三个反派角色分别来自迪士尼的三部动画片《大力神》《变身国王》和《花木兰》，从中可以总结出这些反派角色的典型化特征，尖削的颧骨、黑眼圈、尖下巴、尖鼻子、阴险的眉毛、不健康的肤色、邪恶的笑。

图 4-39 "瓦格姑娘"肖像画

图 4-40 迪士尼的反派角色

4.2.3 形式特征

符号化是动画抽象造型的形式极端；照相写实化是动画具象造型的形式极端，在这两个极端中间则是兼具抽象和具象形式特征的角色造型。动画《钱猫》中符号化的角色设计如图 4-41 所示。

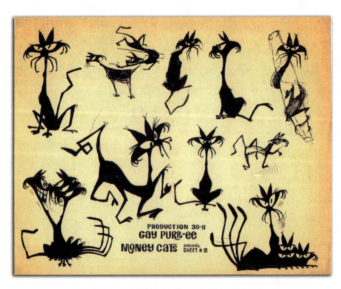

图 4-41 《钱猫》中符号化的角色设计

图 4-42 所示是动画片《巴巴爸爸》中符号化的角色设计，这些动画角色没有确定的形态，只凭色彩、嘴、眼和一些小道具进行视觉上的区分，但这些角色却一个个性格鲜明，各有各的做事风格。

图 4-42 《巴巴爸爸》中的角色设计

巴巴爸爸和巴巴妈妈充满智慧，能轻而易举地变换成各种造型，他们友好和善，总是乐于帮助别人解决困难；巴巴拉拉是绿色的，她会演奏好多种乐器，也非常喜欢动植物，她脾气温和，从来不生气；巴巴祖是黄色的，动物学、植物学、气象学、环保学样样精通，同时非常乐于助人；巴巴布莱特是蓝色的，化学、天体物理学、遗传学样样精通，经常做一些冒险性的试验，结果往往是灾难性的；巴巴蓓尔是紫罗兰色的，她喜欢珠宝和一切美容化妆品，她最害怕毛茸茸的小东西，一看见毛毛虫、蜘蛛就会晕过去；巴巴波是黑黑的、毛茸茸的，他是个艺术家，在经历了立体主义、超写实主义、超现实主义、表现主义和概念主义之后，他仍未找到自己的风格，另外他也非常敏感；巴巴丽博是橙色的，喜欢读书，知识丰富，她很有优越感和幽默感；巴巴布拉伯是红色的，爱好体育锻炼，也喜欢美味佳肴，还乐于充当老大的角色。

图 4-43 所示是动画片《罗摩衍那》中抽象化、装饰化的角色设计风格。

线型是形成动画风格的形式特征之一，不同的线具有不同的情感特征和造型积极性，例如中国古代画论中曾有"曹衣出水、吴带当风"之说，讲的是曹衣描法画出的衣纹线如同绸子在水中浸过后取出，线的感觉沉甸、厚重、有垂度；而吴道子的描法画出的衣纹线如同轻绡迎风，线的感觉灵动、飘逸、洒脱。相同的纸笔，不同的线型便可以引起截然不同的视觉和心理感受。

水墨动画是诞生于中国的形式非常独特的动画类型，将中国传统水墨的造型与意境引入到动画制作中。画面气韵生动，不拘泥于角色外表的形似，而达到以形写神的造型效果，追求一种妙在似与不似之间的感觉。讲究笔墨神韵、墨分五色，以及用笔的骨法，不强调环境对于角色的光色变化影响，而着重于空白的布置和角色的气势。

图 4-43 《罗摩衍那》中抽象化、装饰化的角色设计

水墨动画的原画与动画制作过程与一般二维动画相同，但在后期着色和拍摄阶段却有着非常繁复的工艺，每一个动画角色都必须分层上色，即同样一头水牛，也必须分出四、五种墨色，有

大块面的浅灰、深灰或者只是牛角和眼睛边框线中的焦墨色,分别涂在好几层透明的赛璐璐片上。每一张赛璐璐片都由摄影师分开重复拍摄,最后再重合在一起用摄影技法处理成水墨渲染的效果,图4-44中角色分别选自《小蝌蚪找妈妈》《鹿铃》《山水情》《牧笛》。

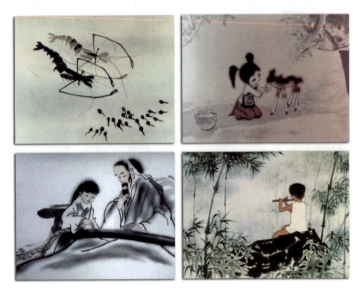

图4-44　中国水墨动画的角色造型

动画片《士兵的故事》的第一个段落中,角色设计采用符号化的造型风格,如图4-45所示。

图4-45　《士兵的故事》中符号化的角色设计

在动画片《士兵的故事》后面的段落,角色设计采用"战笔法"抖动的线条,造型风格也非常独特,如图4-46所示。

图4-46　《士兵的故事》中风格独特的角色设计

目前,大多数的商业动画由于制作工艺、制作成本的限制,用线都比较单调。早期的二维动画制作软件也只能画出没有任何情感特征的线,现在一些高端制作软件允许动画设计师自定义

个性化的矢量线型,原先那种只追求细、匀、光滑单调线的情况会有所改善。

迪士尼公司在创作动画电影《亚特兰蒂斯》的过程中,特别请到了漫画家麦克·米格诺拉(Mike Mignola),他的造型风格如图4-47所示,所以在《亚特兰蒂斯》中的角色设计也呈现出迪士尼公司少有的硬、挺、折、方的风格化特征,如图4-48所示。

图4-47　麦克·米格诺拉绘制的《地狱男爵》漫画风格

图4-48　《亚特兰蒂斯》中的角色设计

4.2.4　色法

色法指角色造型同一色彩区域中,基于场景光照属性而呈现出的明度阶调数量。色法决定了动画的制作工艺和制作成本,往往增加一个明度阶调,后期制作的工作量会成倍增长,色法需要在动画角色设计稿中注明,原画设计师会据此进行设计。图4-49所示是动画电影《阿基拉》原画稿中的色域轮廓线,中间画的线条数量会增加一倍,描线和上色的工作量也会加倍。

图4-49　《阿基拉》原画稿中的色域轮廓线

《辛普森一家》电视动画系列片中的角色采用了单色法，在同一色彩区域中只包含固有色，如图 4-50 所示。

在成本比较高的《辛普森一家》动画电影中的角色采用了二色法，在同一色彩区域中包含固有色和阴影色，如图 4-51 所示。

图 4-50　动画系列片《辛普森一家》的　　　图 4-51　动画电影《辛普森一家》的角色
　　　　　角色采用单色法设计　　　　　　　　　　　　采用二色法设计

《超人与蝙蝠侠》中的角色采用了三色法，在同一色彩区域中包含固有色、阴影色和高光色，如图 4-52 所示。

在同一部动画片中色法并不是一成不变的，不同的角色可以采用不同的色法，同一角色在不同的情况下也可采用不同的色法，例如角色在户外漫反射的光环境中、在阴影中就可以使用单色法；角色在画面中的尺度比例很小时，也可以使用单色法；在具有室内点光源的环境中，可以采用多色法。

另外，在二维动画的制作过程中，除了注意色法之外，还要注意角色的着色方式，动画片《马丁的早晨》中就采用了比较特殊的断线着色方式，马丁的头发、小女孩的发辫都没有外轮廓线，这就要求注意断线部位的色彩不能和场景色彩相混淆，如图 4-53 所示。

图 4-52　《超人与蝙蝠侠》的角色采用三色法设计　　图 4-53　《马丁的早晨》中用断线着色方式
　　　　　　　　　　　　　　　　　　　　　　　　　　　　　　设计角色的头发

4.3　角色服装设计

作为一名动画设计师，在前期造型设计的过程中，一定要对动画角色的服饰造型设计进行深入的思考，由此可见服饰史和服饰设计是角色设计师的重要知识背景。服饰是刻画角色的重

要视觉元素,角色的着装和佩饰可以成为推动剧情发展的重要因素,服装造型在决定角色的色彩属性,形成角色在动画场景中的色彩对比或调和关系,构成动画戏剧环境等方面起着重要的作用。

4.3.1 角色服装的戏剧作用

美国著名的舞台设计师罗伯特·埃德蒙·琼斯曾经说过"舞台服装是属于戏剧的创作。它的性质是纯粹戏剧化的,离开了剧场,它就会立刻丧失魔力……我们所创作的每一件不同的舞台服都必须既准确地适合于它所要衬托的角色,又准确地适合它所要增色添彩的场景"。

从上面这段经典论述中可以看出动画角色的服装造型主要有以下几方面的作用。

(1) 服装是刻画角色的重要视觉元素。

玛里琳·霍恩曾经说过"服饰是人的第二皮肤"。服装是角色综合的视觉传达媒介,服装的款式结构、色彩搭配、面料的处理,可以有效地刻画角色的社会地位、职业、所担负的社会责任、文化水平、个性、自信心、生活习惯、爱好、民族、地域。

正如狄更斯在《奥利弗·退斯特》中所描写的那样,"从小奥利弗·退斯特这个例子可以看出,一个人的服饰真是法力无边!他本来裹在一条迄今为止是他唯一蔽体之物的毯子里,既可能身为贵胄,也可能是乞丐所生;旁人眼光再凶也难以断定他的身价地位。现在,一件旧的白布衫(因多次在类似的情况下用过,已经泛黄)套到他身上,他立刻就被贴上标签归了类。从此,他就是一个由教区收容的孩子、贫民习艺所的孤儿、吃不饱饿不死的卑微苦工,注定了要在世间尝老拳、挨巴掌,遭受所有人的歧视而得不到任何人的怜悯"。

服装具有象征和标识的作用,例如在中国古代对于官服有严格的规定,不同的色彩和纹饰象征不同的权势与地位,明代官服规定一至四品用红色;五至七品用青色;八至九品用绿色。并且在官服上都装饰有刺绣的"补子",文官一至九品的图案分别为仙鹤、锦鸡、孔雀、云雀、白鹇、黄鹂、鹌鹑等;武官一至九品的图案分别为狮子、虎、豹、熊、彪、犀牛、海马等。《花木兰》中皇帝的服装造型,形制来源于宋代的冕服,选用了皇帝专用的黄色,腰带下束着"蔽膝",如图4-54所示。

图4-54 《花木兰》中皇帝的服装造型

蓝天工作室出品的《机器人历险记》中,父亲的角色是一名餐厅的洗碗工人,他的金属服装表明了其社会地位和职业特征,如图4-55所示。

(2) 角色的着装可以成为推动剧情发展的因素之一。

例如在特定场合或环境中往往有特定的着装要求,如果角色的着装与其所在的场合或环境不协调,就会形成戏剧冲突。

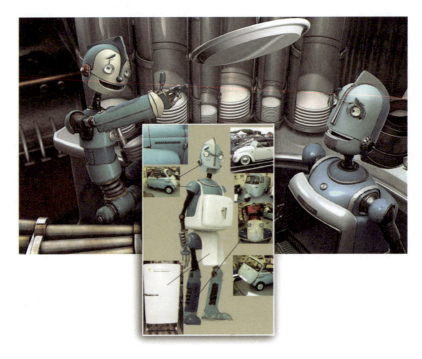

图 4-55 《机器人历险记》中角色的造型设计

例如角色要从口袋中掏出一些东西就别忘记设计服装上的口袋缝,如果要掏出的是其历尽千辛万苦得来的结婚戒指,他破旧的衣衫和将要掏出的金光灿灿的戒指就会形成鲜明对比;如果口袋里漏了一个洞,他那来之不易的戒指又不翼而飞,就会形成更为强烈的戏剧冲突。

作家西奥多·邦尼特在其所著的《流浪儿童》中,描写一个流浪儿童闯入温莎王宫,一个女仆发现了他,近卫军士兵将他洗漱干净后的一幕场景:

"……从管家的施舍箱内取出的一捆东西扔给他,他从中发现一条孩子的黑裤(打了补丁的)和几双刚好合脚的袜子(密密匝匝缝补过的),一件稍大的亚麻布衬衫,一双鞋子虽旧了些但大小合适,一件短夹克袖子长了点,一顶无檐帽。还有一件使他喜欢的奇异服装,用羊毛制成,长袖长裤管,他想将它当作连衣裤套在外面,但是士兵不许他这样,而让他穿在里面,羊毛服舒服而温暖,却有些刺皮肤,他一点也不满意这种穿法。然而他还是为所有的'新'服装激动不已,这毕竟是他生活中所见到过的最好的服装"。

打了补丁的黑裤、大亚麻布衬衫、短夹克、无檐帽,特别是令他刺痒难当的羊毛连衣裤,直接形成了这个角色滑稽的外表和抓痒的肢体动作。

在一类美国传统的英雄奇侠片中,主人公只有穿上特定的服装才会具有超能力,角色的着装就成为推动剧情发展的重要因素,这些奇侠角色包括:蜘蛛侠、蝙蝠侠、超人、猫女、钢铁侠等。

图 4-56 所示是三维动画片《超人特工队》中的角色设计,在该片中服装的设计是推动剧情发展的重要组成部分,由于具有超能力的几个家庭成员所具有的超自然禀性各不相同,剧中的服装

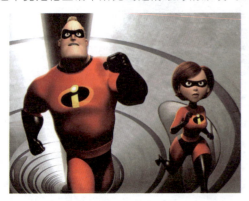

图 4-56 《超人特工队》中角色的功能服装设计

设计师衣夫人为每个人设计了不同的"功能服装",例如有的服装耐磨、有的服装耐火、有的服装耐拉伸。

(3) 服装可以决定角色的色彩属性,形成角色在动画场景中的色彩对比或调和关系。

《勇闯黄金城》中两位主角各自身着一套标志服装,明艳的蓝色和红色,再加上右侧角色的金黄头发,这三种原色一直都成为动画场景中的"趣味中心",形成角色在动画场景中的色彩对比或调和关系,如图 4-57 所示。

同样在阿达导演的《三个和尚》中,有意将小和尚的僧袍设计为红色;高和尚的僧袍设计为蓝色;胖和尚的僧袍设计为黄色。另外,庙顶的颜色为紫色(红+蓝);小山的颜色为绿色(黄+蓝);庙墙的颜色为橙色(红+黄),从而形成角色与场景的色彩关系之间调和中有变化的关系,还进一步加强了影片的寓意,如图 4-58 所示。

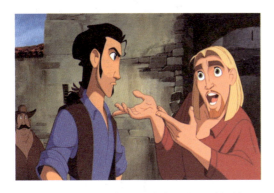

图 4-57 《勇闯黄金城》中角色的服装设计　　　图 4-58 《三个和尚》中角色的服装颜色设计

(4) 角色的服装是构成动画戏剧环境的重要因素之一。

特里弗·R·格里菲斯曾经说过"演员的舞台服装的意义超出了服装本身。舞台服装在演出中起着重要作用,它使穿上特定服装的演员看上去像是一幅立体的画像。舞台服装能使观众多方面地了解角色以及他们的突出个性,并能清楚地显示该剧所设置的时间、地点和时代特征"。角色的着装可以形成动画戏剧环境的历史风貌,形成动画发生的时间、地点、季节、气候等环境氛围。

图 4-59 是《钟楼怪人》中的一幕动画场景,这些巴黎市民的着装,勾画出 15 世纪法国的社会历史风貌。

图 4-59 《钟楼怪人》中市民的着装

4.3.2 角色服装类型

1. 历史服装

如果动画故事发生在一个具体的历史时期,那就很有必要研究该时代的艺术作品,或参看一些服装史的教科书。这样有助于捕捉该时代的服装感觉和样式,特别是不同社会阶层的服装样式。

例如古代埃及男子的衣服主要是用一块白色亚麻布缠裹在腰上,称作罗印·克罗斯(Loin Cloth),这种着装作为一种最古老、最基本的衣服形态,普遍存在于古埃及所有阶层中,如图 4-60 所示。图 4-61 所示是古埃及的门考拉夫妻像。

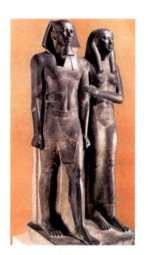

图 4-60　古代埃及服装　　　　　　图 4-61　门考拉夫妻像

图 4-62 是《埃及王子》中的一幕动画场景,法老和王子的着装符合古代埃及的服装形制。

图 4-62　《埃及王子》中法老和王子的着装

《大力神》取材于古希腊的神话故事,动画角色的服装设计参考了古希腊历史服装的形制,如图 4-63 所示。

图 4-64 是《大力神》中的一幕动画场景,角色的服装采用了多利安式希顿(Doric Chiton)的风格特征。多利安式希顿的着装方法是:先把长方形白色织物的一条长边向外折,折的量等于从脖口到腰际线的长度,这段折返叫作"阿波太革玛"(Apoptygma)。然后把两条短边合在一起对折,把身体包在这对折的布中间,在左右肩的位置上从后面提上两个布角,在前面用别针固定起

来,系扎腰带时,要把布向上提一提,如图4-65所示。

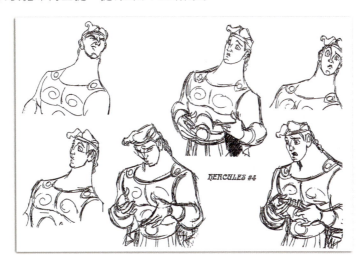

图4-63 《大力神》中男角色的服装设计

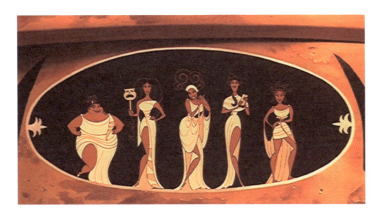

图4-64 《大力神》中女角色的服装设计

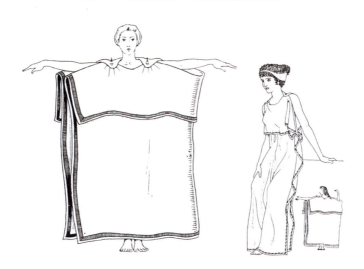

图4-65 多利安式希顿着装方法

《勇闯黄金城》中采用了 16 世纪文艺复兴的西班牙服装风格，这与故事发生的时代背景相吻合，如图 4-66 所示。

图 4-66　《勇闯黄金城》中角色的西班牙服装风格

图 4-67 所示是 16 世纪西班牙风格的男性着装。上衣称作"普尔波万"，在袖子和胸部使用了大量填充物，这种袖子被称为"基哥"袖；下面穿的短裤称作"布里齐兹"，使用填充物撑成南瓜的形状；最具特色的是车轮状的领子称作"拉夫"，用上浆的布料折叠缝制而成。

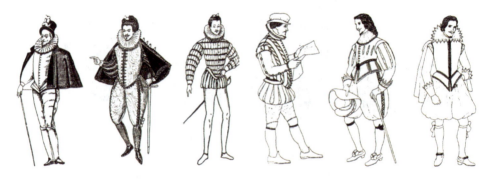

图 4-67　16 世纪西班牙风格的男装

天津工业大学出品的动画片《子牙下山》中角色的造型设计如图 4-68、图 4-69 所示。

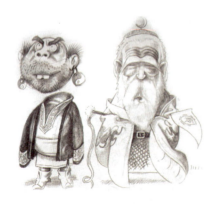

图 4-68　申公豹、姜子牙的造型设计　　　　图 4-69　宋异人夫妻的造型设计

2. 民族服装

服装是一个民族文化的重要组成部分,其民族的历史、文化、习俗、地域等都对服装的视觉表象产生重要影响。我国幅员辽阔、人口众多,同时也是世界上民族最多的国家之一,56个民族都有各自鲜明的民族文化,民族服装也呈现出绚丽多彩的形式特征。在我国的动画片中,有很多取材于各个民族的故事、传说,因此在动画角色服装设计上就可以直接从民族服饰宝库中汲取设计素材。

动画片《蝴蝶泉》取材于一个白族的民间传说,描写一位白族姑娘和一位白族小伙子在搭救一只小鹿的过程中产生了真挚的爱情,因为小鹿本是虞王的猎物,所以他们也就得罪了虞王……片中白族姑娘身着浅色窄袖上衣,外罩宽缘边斜竖领坎肩;下穿深色长裤,裤管略肥短,腰间系一个彩绣围腰;头上有一横宽条状头饰罩住发髻,头饰上垂下长长的穗;白族小伙子身着白衫、长裤、裹腿、草鞋,外罩鹿皮坎肩,坎肩前有密密的纽扣和宽缘边;头上用巾子扎成大大的垂下长穗的六角帽,如图4-70所示。

图4-70 《蝴蝶泉》中的白族服装风格

木偶片《雕龙记》同样取材于一个白族的民间故事,故事讲述云南大理点苍山脚下的黑龙潭里藏着一条母猪龙。它每隔三年出来大闹一次,伤害人畜、毁灭村庄。白族老木匠杨师傅带着儿子七斤途经黑龙潭,七斤在龙潭取水时,不幸被母猪龙拖入潭中。杨木匠失去爱子,悲痛万分,决心为儿子报仇,为民除害。他凭着自己高超的手艺,终于雕成一条木龙,投入潭内与母猪龙厮斗……该片中木偶的白族风格服装如图4-71所示。

图4-71 《雕龙记》中木偶的白族服装风格

动画片《泼水节的传说》根据傣族新年上互相泼水祝福的传说改编,是一部具有浓郁少数民族特色的影片。故事说的是古代的傣家居住在一个山清水秀的地方,但是一个恶魔霸占了水源。寨子一位聪明美丽的姑娘探求到除去恶魔的方法,用自己的生命重新夺回了水源,从此傣家人有了新年泼水祈福的风俗。动画片中角色的服装采用了云南西双版纳"水傣"的女装服饰风格,上穿紧身窄袖短衣,细腰身,宽下摆,衣角翘起,略成荷叶状;下着长及脚面的彩色花筒裙,系银质链式腰带;在脑后偏右梳发髻,插梳子和鲜花,如图 4-72 所示。

图 4-72 《泼水节的传说》中角色的傣族服装风格

动画片《两只小孔雀》的故事背景是西双版纳的澜沧江畔,讲述傣族红小兵岩拉和弟弟埃扎朋,在草丛中拾到两只很大的蛋。他们想出了一个用鸡孵蛋养大再生蛋的主意,等蛋积多了,好送给解放军叔叔吃。另一个女孩子依波,也热情地参加。他们克服了不少困难,终于把蛋孵了出来。可是,这两只蛋孵出来的既不像小鸡,也不是小鸭。他们就去请教老爷爷波景恩。老爷爷告诉他们,这是傣族人民最珍爱的孔雀,并给孩子们讲了一个孔雀的故事:在二十多年前,老爷爷的小女儿玉香罕也养过一只孔雀。土司老爷看中了这只孔雀,带人来抢……动画片中岩拉身着傣族男装,短衣、长裤,系腰带,头缠包头布;依波头上盘长穗头巾,长袖、无领、偏襟短上衣,下面穿筒裙,如图 4-73 所示。

图 4-73 岩拉和依波的造型

木偶片《龙牙星》取材于一个侗族的民间故事,故事讲述侗族勇士在妻子的帮助下用龙牙补天的故事。女主人公的服装是典型的侗族着装风格,上衣为半长袖,对襟不系扣,中间敞开一缝,露出里面的绣花兜兜;下面穿短式百褶裙,裙长到膝盖,小腿部裹蓝色裹腿;头上装饰银簪、红花,还要佩带几层银项圈,最大的一环直径抵肩,如图 4-74 所示。

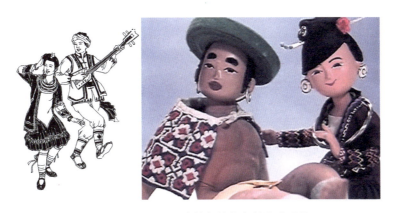

图 4-74 《龙牙星》中的侗族角色的服装风格

动画片《水鹿》取材于一个高山族的民间故事,讲述有对孪生兄弟,常常欺侮残疾人,神奇的水鹿气愤之极使他俩变成残疾人,通过一系列的故事,终于使兄弟俩改恶从善……动画片中兄弟两人是高山族传统的男子装扮,身穿对襟无袖长衣,类似长坎肩,前襟缝绣对称宽布条,以红条状为主;裸露双腿、赤足;身上头上皆以贝壳、兽骨、羽毛作为装饰,具有原始古风,如图 4-75 所示。

图 4-75 《水鹿》中的高山族角色的服装风格

台湾高山族泰雅、赛夏人等妇女有在婚前纹面的习俗,在《水鹿》中的老婆婆就进行了纹面的刻画,如图 4-76 所示。

图 4-76 《水鹿》中的纹面造型

《海力布》取材于在内蒙古自治区流传着的一个民间故事,从前有一个猎人,名叫海力布。他热心帮助别人,每次打猎回来,总是把猎物分给大家,自己只留下很少的一份,大家都非常敬爱他。有一天他救了龙王的女儿小白蛇,龙王为了感谢他送给海力布一块含在嘴里就能听懂动物语言的宝石……片中山神之女的服装造型参考了内蒙古鄂尔多斯的传统服饰,如图4-77、图4-78所示。

图4-77　山神之女的造型

图4-78　蒙古鄂尔多斯服饰

动画片《火童》取材于一个哈尼族的民间传说,讲述远古时候,妖魔抢走了火种,使哈尼族地区变成一片黑暗,五谷不长,民不聊生。少年明扎的父亲为夺回火种,离家十五载杳无音讯。明扎决心继承父志……片中天神的女儿是哈尼族女子的装扮,上身为长袖对襟上衣,衣长到腰,前襟开领处显露出红色的绣花胸衣,下面穿到膝盖的短裙,小腿上有裹腿;明扎是哈尼族传统的男子装扮,穿黑色短衣、长裤、包头巾,并斜挎最具民族特色的绣花挎包,如图4-79所示。

图4-79　《火童》中的哈尼族人物角色的服装风格

动画片《比智慧》取材于一个维吾尔族的民间故事,是《阿凡提》系列木偶动画片中的一集。图4-80是《比智慧》中的一幕动画场景,一名维吾尔少女正在翩翩起舞,头戴维吾尔族特有的绣花小帽;另外,维吾尔的未婚少女一般梳几条或十几条小辫子,已婚妇女只能梳两条辫子。

1978年出品的剪纸动画片《狐狸打猎人》,取材于鄂伦春族的传说,讲述一个胆小的猎人被狡猾的狐狸吓破胆的故事,在角色服装的造型设计上参考了鄂伦春的民族服装。由于地处寒冷

图 4-80 《比智慧》中的维吾尔族服装风格

的东北,所以鄂伦春族男女均以穿着皮袍为主,很多是以不挂面的皮筒子制成,冬季的皮袍称作"苏思",头上戴有皮帽,如图 4-81 所示。

图 4-81 《狐狸打猎人》中的鄂伦春族服饰

3. 地域服装

动画角色的服装设计要正确反映动画故事所发生的地域背景,例如美洲阿兹特克人喜欢穿着一种独特的地域服装"乓乔"(Poncho),即在长方形或椭圆形土布中央挖一个洞的贯头衣,《变身国王》的故事背景就发生在美洲安的斯山地区,其中的动画角色就穿着"乓乔",如图 4-82 所示。

图 4-83 所示是日本传统的农民服装和女性穿着的和服。

图 4-84 所示是《幽灵公主》中具有浓郁日本地域色彩的服装造型设计。

4. 时装

动画角色所穿着的时装可以是简单的日常生活服装,也可以是抽象的创造,角色服装的设计要建立在与导演就该剧表现形式研讨的基础上,达成整体上的共识。在为动画角色进行服装

图 4-82 《变身国王》中的地域服装乒乔

图 4-83 日本传统服装

图 4-84 《幽灵公主》中日本地域服装风格

设计的过程中,首先要考虑以下三个方面的因素。

(1) 什么人穿

清代学者钱泳在《履园丛话》中曾记载一位宁波裁缝的服装设计方法:"昔有人持匹帛,命成衣者裁剪,遂询主人之性情、年纪、状貌,并何年得科举,独不言尺寸。其人怪之,成衣者曰:'少年科第者,其性傲,胸必挺,需前长后短;年老科第者,其心慊,背必偻,需前短后长;肥者其腰宽;瘦者其身仄;性之急者宜衣短;性之缓者宜衣长。至于尺寸,成法也,何必问耶?'"由此可见在设计之初,首先要确定动画角色的性别、年龄、民族、体型、职业、性格、社会地位、经济能力、对生活的态度等,这些都影响动画角色着装的视觉表象。

例如职业服装包括:工作服、办公服、运动服、登山服、军装、警察制服、游泳服、潜水服、宇航服等。图4-85所示是三维动画《龙生九子》中的角色设计,帽子和面罩强化了小偷的职业特征。图4-86所示是动画电影《小飞侠彼得潘》中的海盗角色设计。

图4-85 《龙生九子》中小偷角色造型设计

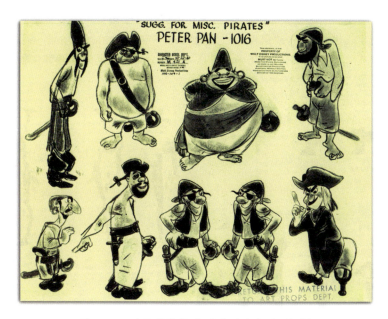

图4-86 《小飞侠彼得潘》中海盗角色造型设计

(2) 什么时候穿

要确定动画角色着装的季节(夏季服装、冬季服装、春秋服装)和时间,例如男装中的燕尾服

（swallow tail）和小礼服（taxedo）只能在下午 6 点以后的社交活动中穿，不能白天穿；晨礼服（morning coat）只能白天穿而不能晚上穿。女装也可分为晨装（morning dress）、午后装（afternoon dress）、鸡尾酒会装（cocktail dress）、夜礼服（evening dress）等。在动画片《美女与野兽》中，主人公在不同的时间穿着不同的服装，如图 4-87 所示。

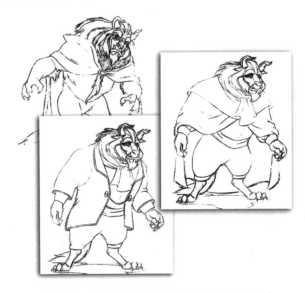

图 4-87　《美女与野兽》中角色的多套服装设计

（3）什么地方穿

要确定服装穿着的自然地理环境（寒带服装、热带服装、温带服装）和社会人文环境，例如家居、办公室、晚会等不同的场合。如图 4-88 所示。如果在各个场景中服装有所变化，就要有一个场次和服装的使用表格。另外，动画角色服装的色彩一定要结合动画场景一同考虑，要么与场景的基调色彩形成对比关系，使角色在场景中更为突出；要么与场景的基调色彩形成调和关系，使角色融合在场景之中。

图 4-88　角色着装变化

5. 魔幻服装

动画角色的魔幻服装可以分为未来世界的服装、神话世界的着装和非人类角色的着装,非人类角色包括:外星人和拟人化的昆虫、动物、植物、鱼、器物等。在《机器人历险记》中为机器人的服装设计了一个有趣的情节,主人公由于家境贫寒,所以在儿童阶段只能穿堂兄替换下来的不合适的衣服,走起路来"裤子"总是向下掉;上大学时只能穿堂姐替换下来的不合适的女装,无奈毕业照都是穿着女装照的,如图4-89所示。这样的情节设计有助于观众对角色生存状态,以及他日后的人生奋斗有更深入地理解。

图4-89 《机器人历险记》中机器人的服装设计

4.3.3 定格角色的服装

因为要为角色逐帧设定动作,所以定格动画角色的服装设计应当简洁。定格动画角色的服装设计还要考虑到面料、裁剪和缝制的问题,由于人偶的尺度比较小,所以要正确选择面料,使面料的纹理质地、图案等视觉元素,与人偶的尺度比例相互协调,例如一个动画角色设计师为了制作人偶的服装,特地到面料市场中去寻找小碎格的面料,制作出的人偶服装上纹理的密度就与角色的尺度配合得非常完美。图4-90所示是动画电影《鬼妈妈》中角色服装的设计。

基于不同定格动画的类型,选择适当的造型材料,木材、布、泥、塑料、橡胶、皮革等,了解这些造型

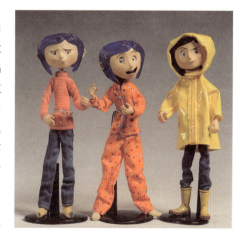

图4-90 《鬼妈妈》中角色的服装设计

材料的物理化学属性,了解这些材料的加工塑造工艺,特别是着色工艺。尝试采用综合材质进行服装制作,尤其在材料的肌理对比、色彩对比、视觉触觉对比等方面进行深入设计。如图4-91中这个人偶动画角色使用了泥、稻草、布。

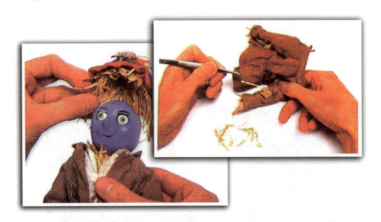

图4-91 人偶服装使用的综合材质

4.4 角色发型设计

在塑造角色的仪表、性格、职业特征等方面发型起着重要的作用,图4-92所示是《攻壳机动队》中角色的发型设计稿,同时标明了头部的轮廓和头发的体积结构。为动画角色设计发型应当注意以下几点。

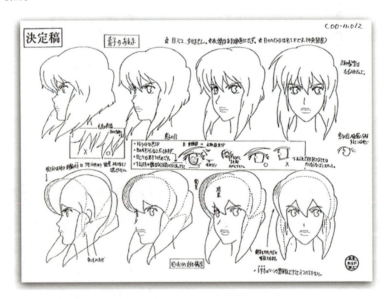

图4-92 《攻壳机动队》中角色发型设计

(1)基本符合历史的风貌。

例如中国古人曾经认为"身体发肤,受之父母,不敢毁伤",毁伤就是不孝,大逆不道,所以男女都要蓄发终身。男子在头顶处把发根扎住,盘成大髻,然后用长长的簪子插住定型,再戴上帽子,如图4-93所示。

图 4-93 《花木兰》中男子的发髻式样

到了唐宋时代,头发式样从美观到用于区分年龄、身份、社会地位,发型发展到了鼎盛时期,特别是唐代,发型的数量之多,质量之高可谓空前,根据有关唐代文献的记载,仅唐代定型的发型就有一百多种,椎髻、开屏髻、圆髻、垂练髻、环髻、垂环髻、螺髻、峨髻、望仙髻、云髻、高云髻、百合髻、单刀髻、半翻、飞西髻、丫髻、双丫双环髻、囚髻等,有时还要加入假发或在头上放造型支撑用的胎具。宋代初期妇女更加崇尚高发髻,流行使用角梳,例如重楼式的发髻装饰,即以亭台楼阁的样式或模仿某一戏剧场面的样式堆叠在髻前或包裹着发髻,还盛行过戴花冠和头上戴鲜花的发髻,后来又流行平髻、侧髻或后髻。

图 4-94 所示是《花木兰》中的角色发型设计,这些要去拜见媒婆的姑娘分别梳着椎髻、双丫双环髻、螺髻和高云髻;木兰的奶奶梳着后髻如图 4-95 所示。

图 4-94 《花木兰》中姑娘的发髻式样

图 4-95 《花木兰》中奶奶的后髻式样

图 4-96 是宫素然所绘的《明妃出塞图》，反映出当时北方游牧民族的发型样式，男子剃发，保留部分的头发梳成小辫，或垂脑后或垂两侧，直到元代贵族们还是保持了游牧民族的这种传统发式。在动画《花木兰》中匈奴的造型就采用了以上的形式，如图 4-97 所示。

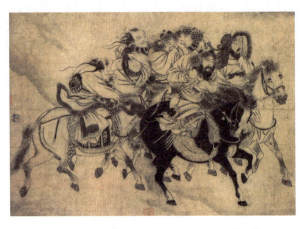

图 4-96 《明妃出塞图》中北方游牧民族的发式

图 4-97 《花木兰》中匈奴的发式

图 4-98 是《勇闯黄金城》中的一幕动画场景，印加巫师留了一个短发辫，印加酋长披散着头发；公元 650 年玛雅艺术中的石板浮雕《坐轿子的要人》，如图 4-99 所示，从中可以看出短发辫和披肩发确实是印加贵族男子的常用发型。

图 4-98 《勇闯黄金城》中巫师和酋长的发式

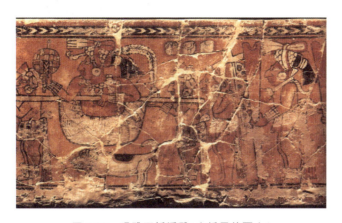

图 4-99　玛雅石板浮雕《坐轿子的要人》

原始社会时期古代埃及的发型设计已经有了烫发的工艺，他们把头发卷在木棒上，再用黏土涂在外面，使头发不会散开，然后坐在太阳下晒干，干后，再打开晒干了的黏土即成为蓬松的卷发。

图 4-100 是动画《大力神》中的角色发型设计，画面中的古希腊女性采用蓬松的卷发就不违背历史的风貌；古代希腊和罗马的女性发型设计如图 4-101 所示。

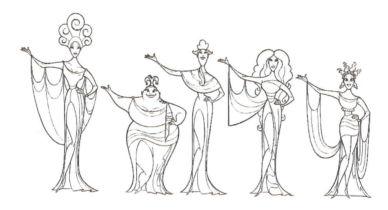

图 4-100　《大力神》中的角色造型设计

图 4-101　古代希腊和罗马的女性发型设计

（2）符合角色的职业特征。

从头发往往可以看出各种不同角色的职业、身份和气质。如图 4-102 所示，是《攻壳机动队》中的角色设计。

图 4-102 《攻壳机动队》中的角色设计

（3）符合角色的性格特征。

发型和角色的性格、年龄、品味直接相关。图 4-103 所示是迪士尼公司出品的动画片《下课后》中的角色造型，在黑板前的老师和几个不同性格的高年级小学生具有不同的发型。

图 4-103 《下课后》中老师和学生的发式

在动画片《大力神》中冥王的头发是一团地狱的蓝色火焰，如图 4-104 所示。

图 4-104 《大力神》中冥王的发式

图 4-105 所示是动画《灌篮高手》中的角色设计，其中有些发型前发和头顶自然蓬松，表现一种帅气；有些发型和女性发型风格模糊化、中性化；有些发型潇洒刚毅、刚劲有力，显示男性的阳刚之气；有些发型潇洒大方、面貌清秀。

图 4-105 《灌篮高手》中不同角色的发型设计

日式动画的角色发型设计比较大胆，发型、发式、头发颜色、头饰、色法等灵活多变，由于日式"可爱型"动画角色的面容造型特征比较雷同，发型往往成为角色识别和角色记忆的主要视觉特征，如图 4-106 所示。

图 4-106 日式动画中角色的发型设计

(4) 与角色的脸形相匹配。

每个角色的五官是不同的,头部轮廓有长、宽、方、圆等不同形态;脸型也分为椭圆形、圆形、长方形、方形、正三角形、倒三角形、菱形等,发型应当与角色的脸形相匹配。图4-107是贝蒂小姐方形面庞的发型设计。

图4-107　贝蒂小姐的发型设计

《大力神》中女主角的发型是将整束卷发扎成马尾形状,强调轻松活泼的特点;呈螺旋状的鬓发和内卷高挑的刘海十分俏丽,如图4-108、图4-109所示。

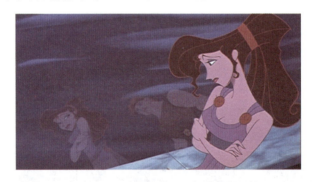

图4-108　《大力神》中女主角的发型设计

图4-109　《大力神》中女主角的造型设计

在动画电影《长发公主》中,主角的头发成为推动剧情发展的关键因素,如图 4-110 所示。

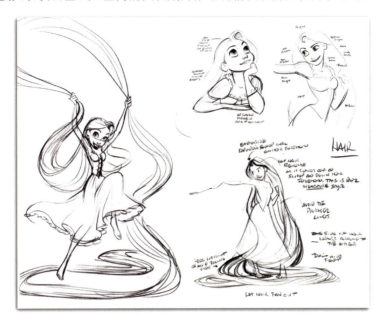

图 4-110　《长发公主》中女主角的造型设计

4.5　自由联想

每一位角色设计师在创作中,都不可避免地会遇到"大脑一片空白"的状态,这时候搜肠刮肚却一无所获,绞尽脑汁仍毫无头绪,灵感好像消失在空气中,似乎自己被整个世界抛弃了,所谓的理论显得如此苍白,完全不起任何作用……这时候,最好的选择是将事情先放一放,去做些其他事情,找人聊天、看看电影、做做运动。总之,就是在尽可能的条件下放松自己,借助自由联想将想象力、创造力释放出来,在一种感性的思维方式中进行创作。

小时候,当严冬来临的时候,每天清晨都会在窗户上准时上演一场视觉及想象的盛宴。那些变幻莫测的冰窗花是大自然鬼斧神工的杰作(如图 4-111 所示),有时盯着冰窗花发呆,在里面可以看到森林,看到动物世界里的猎杀,看到古罗马战士躲藏在芦苇荡里,看到齐天大圣驾着祥云……

图 4-111　冰窗花

随着年龄的增长，上一次我们观察冰窗花似乎已经是很遥远的事情了，但实际上冰窗花并没有消失，每一年它还会准时在那里默默地绽放，悄悄地等待，静静地守护那份童年的约定……真正改变的是我们，温暖的室内让冰窗花变得稀薄和脆弱，最主要的是长大的我们不会再花时间和"闲心"去观察它们了，即使有时候它们绽放在我们面前，可是早晨起来准备开车去上班，我们会因为赶时间等等问题，将这份大自然的艺术馈赠迅速清除而不是任它们在太阳升起后渐渐消融。

"我花了四年时间画得像拉斐尔一样，但用一生的时间，才能像孩子一样画画。"这似乎是毕加索最广为人知的一句话了。在某种意义上来说，画画是思维的一种具象化，毕加索这句话包含的是一种孩子观察世界，感受世界的心态，而不仅仅是指单纯幼稚的笔法。回想我们从童年走向"成熟"，学会了很多，但也扔掉了很多，许多人扔掉了想象力换来了理性的认知，当然，这无可厚非。在这一节里，让我们重新回到童年时的自己，暂时抛弃那些现实的认知，大胆发挥我们的想象力，让想象力尽情流淌。

图 4-112　墙上的污迹

图 4-112 所示是墙上的一块污迹，似乎是某位没有公德的艺术家将颜料弄到了墙上……事情都是具有双面性的，虽然破坏了墙面的卫生，不过，这块污迹也带给了我们艺术的思维，算是一种救赎吧！让我们花一些时间，仔细观察它一会儿，看看能看出什么。

当然，每人的观察结果会不尽相同，这里仅以我个人的观察作为主导，如果你对此有兴趣，可以画出你的理解。

为了让大家清晰了解我个人的意图，将这幅图首先拍照后导入 Photoshop 中，按照我的理解进行一些调整，在我眼中，这是一个女子头戴白色束发带，跃起做了一个膝顶加鞭腿的动作，如图 4-113 是对原始素材进行调整后的样子，现在这个角色形象已经初见端倪了。

图 4-113　对原始素材进行修改

对素材进行更进一步的加工，最后完成的结果如图 4-114 所示，最大化地保留原始素材带给我们的感受。

图 4-115 所示是一块很普通的瓷砖，不过在里面隐藏着许多秘密，先仔细观察一会儿，看看能从里面发现什么。

图 4-114　根据原始素材完成的一张图

图 4-116 中，右图是瓷砖的一部分，左图是根据这一形状联想并绘制的一个女孩形象，相似度还是很高的。在这块普通的瓷砖里，不仅仅只有这一个形象，还有更多的发现等着去挖掘呢。

图 4-115　墙上的瓷砖　　　　　　　图 4-116　根据纹理绘制的女孩

图 4-117 中，左图基本上就是"照搬"绘制了一种平面风格的角色，看起来像一位有身份和地位的家伙。他的胡子特别像右图电影《饥饿游戏》中的那个胡子男的胡子。这种创作的方式也许在不经意间能促成一个不错的创意点。图 4-118 也是根据瓷砖图案绘制的角色设计，这个形象的延展相对上面两个来说，变化比较大。

图 4-117　根据纹理绘制的角色设计草图　　　　图 4-118　根据纹理设计的角色设计草图

习题

1. 分析一部经典动画片中角色造型设计的风格属性，特别是角色的头身比例、色法，以及角色造型与角色性格、戏剧动作的配合关系，撰写一篇论文。

2. 教师指定一个剧本或故事，将学生分为几个小组，每个小组进行不同风格的动画角色设计，设计完成稿要进行展示、观摩和讲评，设计过程中要注意服装、发型、造型风格等因素。

图 4-119～图 4-121 所示，是宋星颐同学根据作业要求绘制的希腊神话中的三个女神，这一作业要求学生课外要阅读相关的书籍，并查找资料。根据最初的反馈来看，学生对希腊神话并不熟悉，之前绘制的三个女神，很少有人能准确说出分别是谁，而且大家对于希腊服饰也缺乏了解。经过一步步的设计探索和专题研究，角色造型设计逐渐成熟起来。雅典娜是最容易表现的，戴着希腊式的头盔，长矛及盾牌是她的标志道具，不过，按照西方神话来说，她的盾上应该有美杜莎的头才对，矛头处理得还稍微简单了点。作为希腊神话最受钟爱的女神，雅典娜姿态最好能霸气、端庄一些，毕竟她能在特洛伊战争中两次击败战神阿瑞斯（按照希腊神话来说，雅典娜是用智慧来进行战争的女战神，但她并不喜欢战争，而阿瑞斯则是代表了残暴的战争之神）。现在的姿态灵巧有余，庄重、气质不足。神话中的雅典娜勇敢、强大而又善良、仁慈，不过有时略有些小心眼。否则堂堂智慧女神，女神墨提斯与众神之王宙斯的女儿怎么会被纠纷之神厄里斯用金苹果而愚弄呢。

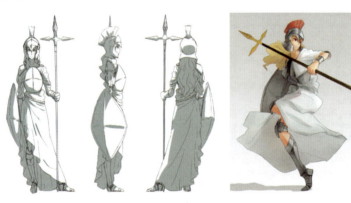

图 4-119　雅典娜

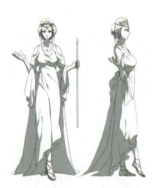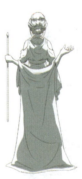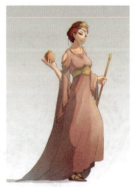

图 4-120　赫拉

图 4-121　阿芙洛狄特

这个练习还能促使大家去阅读一些平时不是很熟悉的书籍,了解一些异域的文化。希腊神话对于西方文明有着巨大的影响力,许多谚语出自希腊神话故事。了解不同的文化、不同的价值观、不同的生活习惯一定会对你未来设计之路产生有益的影响。

作为宙斯的妻子,赫拉是一人之下,万人之上。她的嫉妒心、报复心、对她人戒备感真是首屈一指,唉!谁让她有这么个丈夫呢!赫拉手持权杖,母仪天下。头上戴着金冠,头发盘了起来,显得更加庄重。从图中角色动作神态看,赫拉确实不太好说话,很傲气。

阿芙洛狄特是爱与美之神,在这套设计图中最有女人味道,长长的头发自然地流淌,姿态看起来很有一些东方女子的妩媚感,与那两位女神的强势形成鲜明对比。

3. 自由联想创作练习,让学生拍摄真实环境中的一些肌理照片,然后进行自由联想,绘制出自己想象出的角色造型。

如图 4-122 是学生丁方圆根据路边积雪、落叶所创作的角色,普通的积雪经过艺术的处理变成了一位有气质的女子形象,发式的纹理充分利用了积雪和碎叶塑造出一种质感。在创作过程中,不必完全忠实于纹理本身——纹理是自然形成的,设计师可以自己主动地取舍。比如图中女子胳膊部分的处理太过于忠实素材了,衣服的一些造型不符合这位女子的整体气质,可以处理成蕾丝花边,这样更符合女子的角色特性。

图 4-123 所示的小狗是学生袁梓菡的作品,作者在创作过程中,用软件对纹理做了进一步的处理,使其更接近于完成形态,绘制时充分利用了纹理自身所提供的效果,但建议增加一些设计的味道,目前看起来太像普通的小狗了。

图 4-122　丁方圆作品　　　　　　　　　图 4-123　袁梓菡作品

图 4-124 所示是学生沈婧的颇具暗黑风格的作品,由正在装修的墙壁联想而出。创作过程中加入了作者很多主观的思考。有时这些自然产生的纹理真的可以带给我们许多意想不到的收获。设计很注重理性,不过在适当的时候,把紧绷的神经放松下来,让感性来支配大脑,也是非常有益而且有趣的补充。

图 4-124　沈婧作品

第 5 章　道具设计

本章从服饰道具和武器设计两个方面,详细讲述与动画角色设计相关的道具设计,并重点介绍冷兵器、防护具、火器及魔幻武器的设计。

5.1　服饰道具

动画角色的服装一般都有相应的服饰附件,如帽子、鞋子、手套、太阳镜、珠宝首饰等,这些服饰道具往往能够起到重要的戏剧性作用,还可以揭示角色的生活背景和性格,并且有助于创造出角色整体的视觉表象。

在皮克斯公司出品的动画片《飞屋环游记》中,9岁的亚裔小男孩拉塞尔是个童子军(系着红领巾),他参加了野外探险者协会,为了成为高级会员,正需要集齐一枚徽章,而通过帮助老年人卡尔就可以得到这枚徽章,所以童子军制服的绶带上,为这枚来之不易的徽章预留了一个显眼的位置,当然拉塞尔最终得到的是卡尔颁发给他的意义非同一般的"徽章",如图5-1所示。

图 5-1　《飞屋环游记》中的服饰附件

动画中常见的服饰道具可以分为附属品、装饰品、携带品三个类别,本节将对这三个类别的服饰道具进行详细的论述。

(1) 附属品

动画中角色服装的附属品设计包含以下几方面的内容。

防护用:围巾、头巾、眼镜、面具、手套、鞋、帽子等。

装饰用:头巾、围巾、领带等。

系扎用：绳子、带子、皮带等。

标识用：肩章、徽章、领章、胸章、绶带等。

卫生用：手帕等。

图 5-2 所示是《美食总动员》中的动画角色设计，厨师帽子的形状和高度代表着厨师的等级。据说 200 多年以前，法国有位名厨叫安德范·克莱姆，他是 18 世纪巴黎一家著名餐馆的高级主厨，安德范性格开朗风趣，同时又爱出风头。一天晚上，他看见餐厅里有位顾客头上戴了一顶白色高帽，款式新颖奇特，引起全餐厅人的注目，他便刻意效仿，立即定制了一顶高白帽，而且比那位顾客的还高出许多。他戴着这顶白色高帽十分得意，在厨房里进进出出，果然引起所有顾客的注意。很多人感到新鲜好奇，纷纷赶来光顾这间餐馆。这一效应竟成为轰动一时的新闻，使餐馆的生意越来越兴隆。后来，巴黎许多餐馆的老板都注意到了这项白色高帽的吸引力，也纷纷为自己的厨师定制同样的白高帽。久而久之，这白色高帽便成了厨师的一种象征和标志，1949 年，国际厨师帽会成立，对厨师帽所代表的等级进行了规范，例如厨师长、总厨、大厨的帽子高约 29.5cm；普通厨师的帽子高约 25cm；厨工的帽子高约 10.5cm，帽子越高，厨艺也就越高，最高的竟达 35cm。

图 5-2 《美食总动员》中角色的帽子设计

图 5-3 是《埃及王子》中的一幕动画场景。古埃及的鞋子称作桑达尔（Sandal），是用纸莎草、芦苇、棕榈和皮革等制成的，如图 5-4 所示。

图 5-3 《埃及王子》中的动画场景

图 5-4 古代埃及的鞋子

（2）装饰品

动画角色依据服装的造型，所佩戴的装饰品包括：头饰、颈饰、胸饰、腰饰、腕饰、指饰等。动画片《钟楼怪人》中女主人公艾丝米拉达的造型设计如图 5-5 所示，这个吉普赛姑娘在狂欢节上跳舞时，佩带了许多独具民族特点的服装配饰。

（3）携带品

动画中角色服装的携带品设计包含以下几方面的内容。

图 5-5 《钟楼怪人》中女主人公的服装配饰

盛物用:背包、书包、挂包、手包、公文包、钱包、包袱、提袋等。

护身用:雨伞、阳伞、武器。

行动用:照相机、手杖、手表、怀表、放大镜、笔等职业用品。

趣好用:烟具、化妆美容用具、扇子等。

在《飞屋环游记》中童子军拉塞尔的背包是这个动画角色非常重要的视觉构成部分,背包中的携带品包括:瑞士军刀、洗发精、军号、绳子、饭盒、水杯、水壶、手电筒、防潮垫等一应俱全(如图 5-6 所示),使这个小男孩看起来非常可爱、有趣。

图 5-6 《飞屋环游记》中拉塞尔的道具设计

下面以《花木兰》为例，详细分析动画中服饰道具的细节设计。

如图5-7为著名画家任率英在1953年绘制的连环画《钟离剑》中的一幅，帝王后面的一对宫女各持"遮翟扇"。皇帝头戴没有旒（由12个珠串组成的小帘子）的"冕"，根据叔孙通所著《汉礼器制度》记载，冕的顶端有一块冕板，是用有色的布帛包裹木板制成，前后长一尺六寸，横宽八寸，板面为黑色，板底为朱红色。冕板前面略呈圆形，其后为方形，冕板与冠相接之处后高一寸，向前倾斜。

图5-7　任率英《钟离剑》中皇帝的礼器与装饰

皇帝朝服下身是"蔽膝"，用在衣裳制礼服上要求与帷裳下缘齐平，不直接系到腰上，而是拴到大带上作为一种装饰，可以用锦，也可用皮革制成，商周乃至秦汉的蔽膝，长条形最下方一般为圆铲形，蔽膝与佩玉在先秦时都是别尊卑等级的标志。

图5-8是《花木兰》中的一幕动画场景，其中宫女手持的"遮翟扇"与皇帝头戴的"冕"基本符合历史风貌，只是"冕"应当前低后高，冕板应当前圆后方，冕板底面应当为朱红色。另外穿这种朝服的皇帝还应当佩带"方心曲领"（如图5-9所示），"方心曲领"上圆下方，形似璎珞锁片，源于唐代，盛于宋代，沿袭至明代。

图5-8　《花木兰》中皇帝的礼器与装饰

图 5-9 皇帝朝服的"方心曲领"设计

宫女的服饰参照了唐代张萱《捣练图》中描绘的妇女服饰,这种服饰称作"襦裙服",如图 5-10 所示。"襦裙服"上身为短襦或衫,下面为长裙,长裙多为石榴红色。最具特点的服饰道具是"披帛",披帛是一种宽长的绸带,即可以披之于双臂,舞之于前后的一种飘带。

图 5-10 张萱《捣练图》中的妇女服饰

在图 5-11 中,这个开路的小官吏,帽子有点像委貌冠,还有些像通天冠,这样的帽子由该级别的角色佩带就有些不太合适。

图 5-11 《花木兰》中小官吏的帽子

《南郭先生》是拍摄于 1981 年的剪纸动画片,选用了汉代画像砖和石雕的造型风格,如图 5-12 所示,其中齐宣王和齐愍王的服饰设计就十分注意造型的细节。

图 5-12 《南郭先生》中帝王的服饰设计

综上所述我们发现,动画角色服饰道具设计的目的在于塑造和突出典型的角色形象,加强剧中角色的个性表现。

5.2 武器设计

在制作一些战争题材或动作类型的动画片时,往往要为动画角色设计所使用的武器,武器的形状不仅体现故事发生的历史背景、决定了使用者的肢体动作特性,还直接表现了使用者的性格特征,如李逵的车轮板斧、关羽的青龙偃月刀、袁公的宝剑、猪八戒的九齿钉耙等。古埃及的木制兵俑展现了古代埃及战士的武器配备(如图 5-13 所示);图 5-14 所示是《埃及王子》中的一幕动画场景。

图 5-13 古埃及的木制兵俑　　　　　　图 5-14 《埃及王子》中士兵的兵器设计

在动画中角色使用的兵器可以分为冷兵器、火器和魔幻武器三种类型。下面就以中国的武器发展为例,详细讲述动画角色使用的兵器设计。

5.2.1 冷兵器

从旧石器时代开始人类就基于防身、狩猎等目的开始使用武器。常见的武器包括：镞（骨、石）、石斧、弓箭等，如图 5-15 所示。

夏、商、周时期的军队里标准装备的长兵器是青铜"戈"和"矛"，短兵器是青铜短剑，远程兵器是弓箭；西周、战国、秦、汉初时期的军队中标准制式兵器是青铜"戟"和"铍"，从战国开始出现了强弩；南北朝时期人马均着铠甲的重装骑兵，标准制式兵器是铁"矟"。

中国冷兵器时代的武器包括五大类。

图 5-15　石斧

1．斩、劈、砍类兵器

斩、劈、砍类兵器是以斩和刺为攻击手段的兵器，如刀、剑等，这些兵器对于没有铠甲或盾牌防御的敌人最为有效。

（1）刀。有刀身呈现曲线的弯刀；有刀身呈现直线的直刀，具有适合劈砍的构造，如图 5-16 所示。图 5-17 是《花木兰》中的一幕动画场景，匈奴军队配备的武器就是弯刀。

图 5-16　刀

图 5-17　《花木兰》中匈奴使用的弯刀

（2）大刀。在长柄前端固定有宽大刀刃的长兵器，如关羽的青龙偃月刀，主要适于劈砍，如图 5-18 所示。

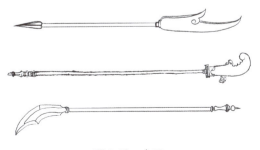

图 5-18　大刀

（3）二郎刀。在长柄前端固定有像剑一样的双刃尖刀长兵器，由于双刃的刀身前端呈现三叉状，所以又称为三尖两刃刀，如图5-19所示。

图5-19　三尖两刃刀

在《大闹天宫》中二郎神使用的就是三尖两刃刀，如图5-20所示。

图5-20　《大闹天宫》中二郎神使用的三尖两刃刀

（4）剑。双刃短兵器，可以使用单剑，也可以使用双剑，主要适于劈、斩、撩、刺、戳等，如图5-21所示。

在《花木兰》的这幕动画场景中（如图5-22所示），木兰夺取了单于使用的银蛇剑。

图5-21　剑

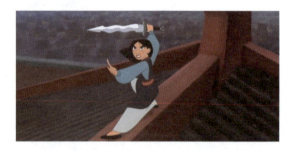

图5-22　《花木兰》中花木兰使用的银蛇剑

2．打、砸类兵器

打、砸类兵器多为重量比较沉的笨重兵器，速度虽然比较慢，但是杀伤力很强。

（1）棍。将坚硬的木棒削圆而成的兵器。图5-23所示是李翔将军练兵使用的棍。

（2）杵。用于捣击、打击的兵器。

（3）锤。在短柄或长柄上带有沉重的打击物，例如在《大闹天宫》中巨灵神使用双锤，如图5-24所示。

图 5-23 《花木兰》中李将军使用的棍

图 5-24 《大闹天宫》中巨灵神手拿双锤

(4) 狼牙棒。配有长柄或短柄,在纺锤形的木质或铁质的锤头上,突出许多像狼牙一样的尖齿,如图 5-25 所示。

(5) 鞭、锏。鞭带有竹节状棱刃,锏则带有方形或三角形棱刃的打击短兵器,如图 5-26 所示。

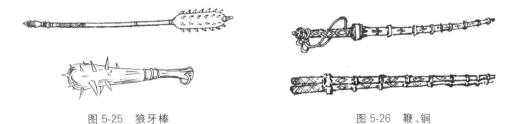

图 5-25 狼牙棒　　　　　　　　　　图 5-26 鞭、锏

(6) 斧。在木制长柄上安装带有宽大刃的斧头,属于长兵器,如图 5-27 所示。

图 5-27 斧

图 5-28 所示是《大闹天宫》中天兵使用的十八般兵刃。

（7）板斧。带有刃的斧头，属于短兵器，如图 5-29 所示。如果把刃磨得很宽，有时候把两边的刃尖翘起来，这就成为钺。

图 5-28 《大闹天宫》中天兵使用的十八般兵刃

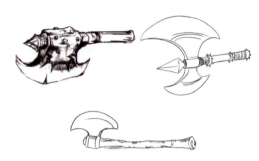

图 5-29 斧钺

（8）拐。一种带有把手的棍。

（9）钩。可以砍砸，还可以钩挂敌人兵器使之不能施展，具有很强的杀伤力。图 5-30 所示是在《大闹天宫》中梅山兄弟使用的双钩。

（10）镰。从收割谷物或杂草的农具镰刀演化而来，如图 5-31 所示。

图 5-30 《大闹天宫》中梅山兄弟使用双钩

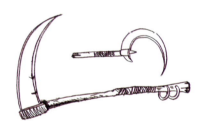

图 5-31 镰

3．扎、戳、刺类兵器

扎、戳、刺类兵器是主要以刺为主的长兵器，配合战车和骑兵使用杀伤力大，可以穿透铠甲。

（1）戈。将青铜刃垂直安装在竹制的长柄上，常在战车上使用，如图 5-32 所示。古代战车一般有三个人，中间人驾车，右边的人持戈，左边的人持弓箭。

图 5-32 戈

（2）矛、枪。在竹制或木制长柄的前端，安装有很尖且两面带刃的枪尖，如图 5-33 所示。

（3）槊。骑兵用的丈八长枪。

图 5-33 矛、枪

(4) 戟。在长柄上安装有戈和矛组合而成的锋利长兵器,如图 5-34 所示。

图 5-34 戟

(5) 铲。在长木柄上装有大铲,铲刃锋利,可用于刺、扎、劈、剁,如图 5-35 所示。

图 5-35 铲

(6) 钉耙。在长木柄上安装有宽大多齿的耙。
(7) 叉。带有多个尖的长兵器,如图 5-36 所示。

图 5-36 叉

4. 软兵器

软兵器是用于抽、打、拌、缠的软质武器。

(1) 多节棍。用铁链或皮绳将几根短棍连接在一起制成。
(2) 多节鞭。软兵器,用铁链或皮绳将几根短鞭连接在一起制成,有 7、9、13、24、28、36 节几种类型。
(3) 链子锤。用铁链连接打击物的武器,如图 5-37 所示。

图 5-37 链子锤

(4) 软鞭。皮制或皮条辫结打击物的武器。

5. 远射类兵器

远射类兵器是使用发射器,将箭矢、石子、弹丸向远处射击打击敌人的武器。

(1) 弓。利用竹木弹性制作的发射器,如图 5-38 所示。

图 5-38 《花木兰》中的弓箭

(2) 弩。利用扳机发射的一种弓,易瞄准、射程远、穿透力大。

(3) 暗器。钢圈、袖箭、飞刀、枣核钉等。

5.2.2 防护具

盔、甲、盾是保护人或坐骑的护具或防具。

(1) 明光铠。在胸背甲上装有金属板护心境,在唐代大量使用。

(2) 布人甲。步兵使用的铠甲,比骑兵铠甲尺寸大,可以护住全身,在宋代军队中大量使用。

(3) 绵甲。在坚厚的绵上镶嵌有铁片,并用铜钉固定,在清代军队中大量使用。

(4) 盾。步兵多使用尺寸大的方盾;骑兵多使用小巧的圆盾。

图 5-39 所示是四个朝代分别使用的盔甲。

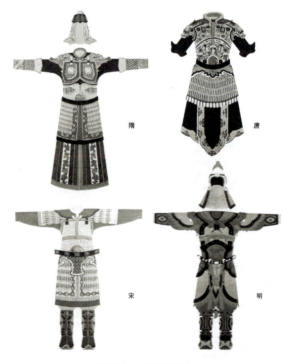

图 5-39 历代盔甲

《花木兰》中的铠甲样式参照了宋代甲胄的形式风格,如图 5-40 所示。

图 5-40 《花木兰》中的铠甲样式

(5) 马甲。除了眼睛和四腿,马匹周身都被铠甲保护,从南北朝时期开始大量使用。清代粉本中规定的甲胄画法如图 5-41、图 5-42 所示,供读者参考。

图 5-41 清代粉本中的武将扮架

图 5-42 甲样

日本古代的甲胄基本源于中国唐宋时期的甲胄式样,图 5-43 所示是日本古代绘画中再现的军人盔甲。

宫崎骏导演的动画片《幽灵公主》,故事发生于日本的室町时代,当时的社会处于战乱之中。那时的人民为了躲避战火与苛政,纷纷逃入深山建立家园,放火烧山、开垦、冶炼但却破坏了森林中动物们的生存环境,遭到野猪神、白狼神带领的猛兽们的袭击……图 5-44 是《幽灵公主》中的一幕场景,再现了室町时代日本军官的甲胄风格。

《勇闯黄金城》中再现的 16 世纪初叶西班牙军官的铠甲,如图 5-45 所示。西方的盔甲多数为硬壳甲,如图 5-46 所示,与中国的软甲具有不同的防护功能。

图 5-43 日本古代甲胄

图 5-44 《幽灵公主》中日本军官的甲胄

图 5-45 《勇闯黄金城》西班牙军官的铠甲

图 5-46 西方盔甲

5.2.3 火器

中国早在北宋时期就开始使用火药制作的武器,在北宋的《武经总要》里就介绍了三种火器,即蒺藜火球、霹雳火球、火炮火药。到了南宋时期,军队中开始使用竹筒火器。元代军队中使用的震天雷则是在铸铁枪筒中装入火药,并用导火线点火的火铳,这是现代枪炮的前身。

图 5-47 所示是《花木兰》里军队中使用的竹制轰天火炮的设计。

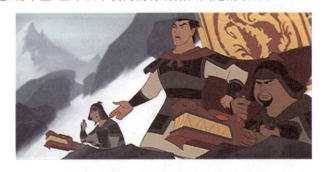
图 5-47 《花木兰》中的轰天火炮造型设计

现代枪械如步枪、手枪、猎枪、机枪等，在一些战争、侦破题材的动画片中具有重要的作用，图 5-48 所示是《阿基拉》中的枪械设计。

图 5-48 《阿基拉》中的枪械设计

5.2.4 魔幻武器

在一些故事题材为传说、神话、科幻类的动画影片中，常常要为角色设计一些魔幻武器，这些武器大多在现有武器的基础上进行加工处理，经常使用的手法包括以下五种。

（1）移植。将不同的武器拼凑在一起，或在一些武器上加入其他类型武器的细节，如图 5-49 所示。

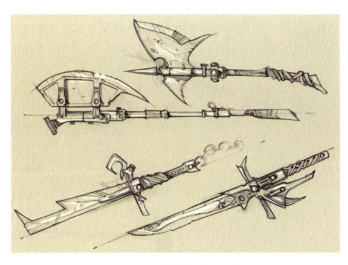

图 5-49 移植类武器设计

（2）转化。将生活中本来并非武器的器物添加新的武器功能，如铁扇、铁笛、铙钹、雨伞、铁琵琶等，如《大闹天宫》中四大天王使用的兵器，如图 5-50 所示。或为一些生活中习见的器物添加神奇的法力，使之变成具有杀伤力的武器，如净瓶、葫芦、绳子、绸带，如在《哪吒传奇》中小哪吒使用的乾坤圈和浑天绫，如图 5-51 所示。

图 5-50　《大闹天宫》中四大天王的兵器

图 5-51　《哪吒传奇》中哪吒的兵器

（3）夸张。将武器的某些代表性特征进行夸张处理，要么强调其尺度，要么强化某些造型特征，如图 5-52 所示。

图 5-52　夸张类武器设计

（4）装饰。在现有武器的基础上添加一些附属装饰物，如图 5-53 所示。

图 5-53　装饰类武器设计

（5）创造。完全脱离现有的武器，重新设计武器的功能和使用方法，这就需要设计师有一些机械制造方面的知识，如图 5-54 所示。

图 5-54　新武器设计

习题

1. 服饰道具可以分为哪三个类别？
2. 中国冷兵器时代的武器包括哪些种类？
3. 在动画角色设计过程中的魔幻武器经常使用哪些设计手法？

第 6 章 表情与口型设计

本章从额肌、眼睛周围肌肉、鼻肌、嘴周围和颊部肌肉、颈部表情肌等几个方面,详细解析动画角色面部表情的形式特征,以及面部肌肉协同作用传达表情的方式;详细讲述肢体语言如何与角色表情相互配合,以及如何对面部表情进行夸张处理;介绍了角色在表述对白过程中的口型设计。

6.1 角色表情概述

面部表情能够传达角色的主观意识活动,使观众可以透视到角色的内心世界,了解其意图、情绪、情感、思想等,如图 6-1 所示。

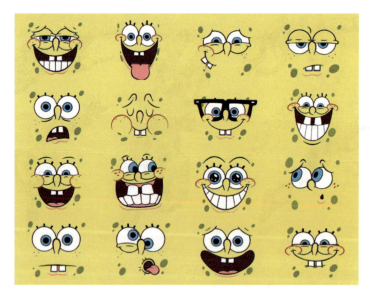

图 6-1 《海绵宝宝》的表情设计

研究角色面部表情的最好工具就是一面镜子,通过镜子可以观察到表情的确是微妙的东西,眉毛、眼睛、鼻子、嘴的微妙变化和变化的组合能够传达出很多的信息。

《猫和老鼠》剧组的角色设计师正在对着镜子揣摩角色的表情变化,如图 6-2 所示;《大闹天宫》的创作人员面对着镜子揣摩人物角色的面部表情动态特征,如图 6-3 所示。

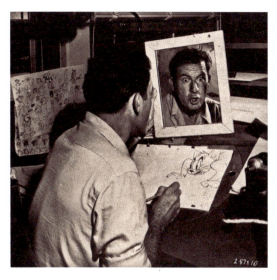

图 6-2 《猫和老鼠》的角色设计师

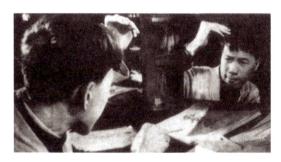

图 6-3 《大闹天宫》的角色设计师

人的内心活动,喜(眉开眼弯嘴上翘)、怒(瞪眼咬牙眉上竖)、哀(眉掉眼垂口下落)、愁(垂眼落口眉头皱)都要在面部表现出来,角色表情的设计可以揭示角色的心理活动和思想感情。行为学家乔·纳瓦罗(Joe Navarro)曾经说过:"脸是思维的画板,我们的感觉会在我们的一颦一笑中表露无遗,其中的细微差别是无法测量的。"角色表情是面部骨骼和肌肉协同运动的结果,人类的面部肌肉十分丰富,它们能够帮助人类做出各种不同的表情。据统计,人类能做出的面部表情达上千种之多。不管是婴儿、小孩、青少年、成人,还是老人,他们表达不舒适的表情都是一样的,这种表情全世界通用。

人类头部的骨骼中只有下颌骨能够以关节头为转轴自由活动,如图 6-4、图 6-5 所示。

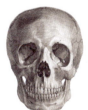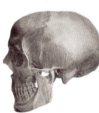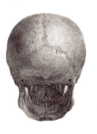

图 6-4 人类头部骨骼 图 6-5 下颌骨

下颌骨具有上下、左右、前后三个方位的自由度,当然上下运动的幅度最大,如图6-6、图6-7所示。

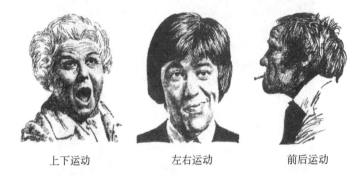

上下运动　　　　左右运动　　　　前后运动

图6-6　下颌骨三个方位的自由度

图6-7　动画中下颌骨三个方位的运动

面部的肌肉可以分为四组,咀嚼肌、表情肌、使眼球运动的肌肉,使舌头运动的肌肉,如图6-8所示。表情肌与身体其他部位的肌肉有所不同,其一端连接在颅骨上,一端连接在皮肤上,通过牵动皮肤产生角色复杂的面部表情。

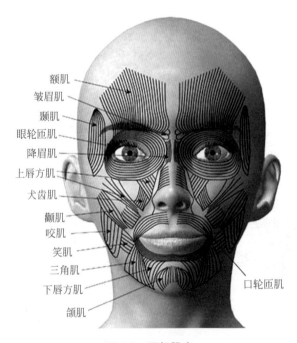

图6-8　面部肌肉

角色的表情实际上不仅仅包含面部的变化,有时还要与复杂的肢体动作协同作用,如图 6-9 所示。

图 6-9　面部表情与肢体动作的协同作用

6.2　面部表情解析

6.2.1　额肌

额肌的主要作用是举眉和睁眼,当额肌收缩时,眉毛抬起、眼睛大大地睁开,同时使前额部位挤出横向皱纹,如图 6-10 所示。额肌的轻度收缩表示注意和感兴趣,额肌的用力收缩表示吃惊,如图 6-11 所示。如果额肌的收缩与耸肩的动作相互配合,则可以产生无可奈何的肢体语言。

图 6-10　额肌收缩　　　　　　　　　　　图 6-11　吃惊的表情

《大力神》中大力神海格力斯少年时还不知如何运用自己的力量,所以经常好心干不成好事,当制陶匠人发现正在帮忙的人是海格力斯时,眉毛抬起、眼睛大大地睁开,一脸惊愕的表情,生怕他帮了倒忙,如图 6-12 所示。

图 6-12 《大力神》中制陶匠人惊愕的表情

6.2.2 眼周围的肌肉

1. 眼轮匝肌

眼轮匝肌位于眼眶的周围,是闭合眼睛的环形肌肉,内圈小眼轮匝肌覆盖整个眼睑,其轻微的运动可以产生眼睛自然的闭合,如图 6-13、图 6-14 所示。

图 6-13 眼睛自然的闭合　　　　　　　　　图 6-14 内圈小眼轮匝肌运动

全眶的眼轮匝肌同时收缩时,产生向内眼角集中的放射纹,可以呈现强烈的面部表情,如图 6-15、图 6-16 所示。

图 6-15 全眶眼轮匝肌运动　　　　　　图 6-16 《大力神》中角色强烈的面部表情

2. 皱眉肌

皱眉肌位于眼轮匝肌和额肌的深面,起始于额骨的眉间部分,肌纤维斜向外上方。皱眉肌的主要作用就是皱眉,当其收缩时,能将眉毛拉向内下方,从而使眉头接近,此时在鼻根部和眉间部分挤出直皱纹,可以产生愁思、愤怒的表情,如图 6-17、图 6-18 所示。

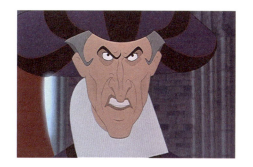

图 6-17　皱眉肌运动　　　　　图 6-18　《钟楼怪人》中角色愤怒的表情

两侧皱眉肌的运动可以是不同步的,法国喜剧大师路易·德菲奈尔的漫画肖像如图 6-19 所示。

3．降眉肌

降眉肌位于眉间和鼻根部,是皱眉肌的协作肌。降眉肌的作用是能牵引眉间的皮肤,当其收缩时,能使鼻根部产生横向皱纹。

轻度收缩时,能够表现沉思;强力收缩时,能使眼睛紧闭,从而表示畏惧等表情,如图 6-20、图 6-21 所示。

图 6-19　法国喜剧大师路易·德菲奈尔

图 6-20　降眉肌运动　　　　　图 6-21　《幽灵公主》中角色降眉肌收缩时的表情

6.2.3　鼻肌

鼻肌位于鼻部,具有横部、翼部和中隔部三部分。其主要作用是收缩鼻部,三部分肌肉一同收缩时,鼻翼肌肉紧张,鼻孔扩大,如图 6-22 所示。鼻肌收缩时形成威吓表情后,鼻根部则挤出横皱纹,鼻子两侧则挤出斜行皱纹,如图 6-23 所示。

图 6-22　鼻肌运动　　　　　图 6-23　《勇闯黄金城》中角色鼻肌收缩时的表情

6.2.4 口周围和颊部肌肉

1. 口轮匝肌

口轮匝肌分为内围和外围两个部分,内围位于口唇部位;外围位于口唇的周边。肌束环行于上、下唇内,左右会合于人中部位。

当口轮匝肌内围收缩时,可以轻闭口,如图 6-24 所示;口轮匝肌外围收缩时则紧闭口,如图 6-25 所示。

图 6-24 口轮匝肌内围收缩　　　　　　　图 6-25 口轮匝肌外围收缩

口轮匝肌的内围还可以前后、左右运动,内、外围共同收缩时,能够使口唇突出,如图 6-26 所示。在说话和歌唱时,口轮匝肌能进行丰富的表情变化,如图 6-27、图 6-28 所示。

图 6-26 口轮匝肌运动　　　　　　　图 6-27 口唇突出的表情

图 6-28 《钟楼怪人》中口唇突出的表情

2．上唇方肌

上唇方肌位于鼻两侧和眼眶下，具有三个头：内眦头起始于上颌骨的额突部，走向鼻翼；眶下头起始于眼眶的下缘；颧头起始于颧骨。三头会合，抵止于鼻翼和鼻唇沟的皮下。

上唇方肌的作用，主要是提上口唇。肌肉收缩时，能将鼻翼和上口唇提向上方，同时加深鼻唇沟，如图6-29、图6-30所示。

上唇方肌将上口唇提上时，口的整体形状成为弓形，从而产生不平和啼哭的表情，如图6-31所示。

图 6-29　上唇方肌运动

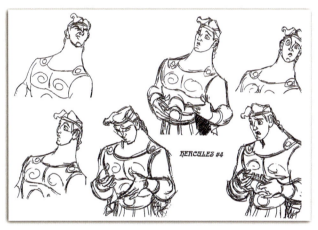

图 6-30　《大力神》中角色口唇的设计

图 6-31　上口唇上提

3．颧肌

颧肌位于颧骨与口角之间，主要的作用是牵引口角向外上方，使口变宽，鼻唇沟同时横开，颊部肌肉隆起。颧肌收缩时，常形成笑容，可以表达喜悦的情绪，如图6-32、图6-33所示。

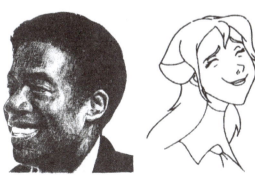

图 6-32　颧肌运动

图 6-33 《安和安迪音乐大冒险》中角色的笑容

当产生笑容时,两外眼角下方常挤出鱼尾状皱纹,如图 6-34 所示。

两侧颧肌的运动可以是不同步的,如图 6-35 所示。

图 6-34 鱼尾状皱纹　　　　　　　　　图 6-35 颧肌的不同步运动

4. 三角肌

三角肌位于口角下方颏尖的两旁,主要的作用是下拉口角,同时使鼻唇沟下端向内弯曲,如图 6-36 所示。

三角肌收缩时,常表现为忧愁,不满意和轻蔑等表情,如图 6-37、图 6-38 所示。

图 6-36 三角肌运动　　　　　　　　　图 6-37 三角肌的表情作用

图 6-38 忧愁的表情

5. 笑肌

笑肌位于颧下和口角之间,属于咀嚼兼表情肌,其主要作用是拉口角向后(向耳边)。该肌肉不能直接起表情作用,与颧肌配合时,能将口角拉向后方,与颏配合时,能使口向下扩大,从而影响口的开闭,如图 6-39 所示。

笑肌两端的肌肉不是连接在骨骼上,而是连接在皮肤和皮肤内侧的柔软部分,收缩笑肌时,肌肉两端的皮肤会聚在一起,形成微笑时的酒窝,如图 6-40 所示。

图 6-39 笑肌运动　　　　　　　　图 6-40 《花木兰》中花木兰微笑的样子

6. 咬肌

咬肌位于颊部的侧面,主要的作用是向上提起下颌,属于咀嚼兼表情肌。当进行咀嚼时,咬肌的外形特别明显。咬紧牙关、切齿愤怒时,能使上、下臼齿咬紧,如图 6-41、图 6-42 所示。

7. 下唇方肌

下唇方肌斜牵于下口唇的两侧,主要的作用是将下口唇向外牵引,如图 6-43 所示。当下口唇牵引向外下方时,能够表示不平、不满和憎恶的表情,如图 6-44 所示。

图 6-41 咬肌运动

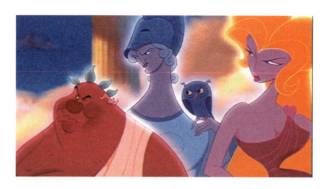

图 6-42 《大力神》中角色咬紧牙关的表情

图 6-43 下唇方肌运动

图 6-44 《大力神》中角色的表情设计

8. 犬齿肌

犬齿肌位于上颌骨的犬齿窝内,起始于犬齿窝,抵止于口角的皮下。犬齿肌的主要作用是,向上提起上口唇和口角露出犬齿,可以表现凶残、威吓的表情,如图 6-45、图 6-46 所示。

图 6-45　犬齿肌运动

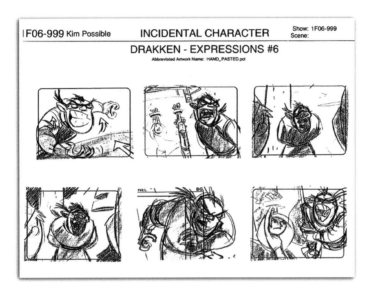

图 6-46　《麻辣女孩》中角色的表情设计

9．颌肌

颌肌位于下颌尖部，主要的作用是将颌部的皮肤向上拉，并使下口唇上提。颌肌比较厚实，在外形上表现为颌部的隆起，如图 6-47 所示。颌肌伴随三角肌强力紧张，能为威吓的表情助势，如图 6-47 所示。

图 6-47　颌肌运动

6.2.5　颈部表情肌

劲阔肌属于颈部的表情肌，一端位于颊部和口角皮下，可以牵动嘴角以下的皮肤，如图 6-48 所示。在大笑、憎恶、惊恐等表情中，可以参与协同作用，如图 6-49、图 6-50 所示。

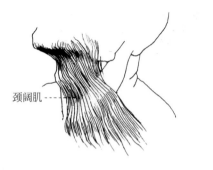

图 6-48 劲阔肌　　　　　图 6-49 劲阔肌的表情作用

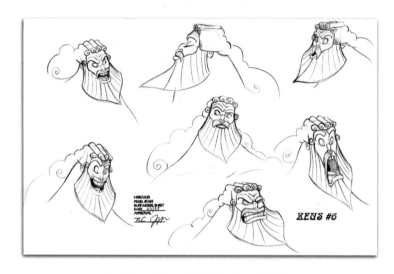

图 6-50 《大力神》中角色的表情设计

6.3　角色表情刻画

6.3.1　面部肌肉协同作用

在 6.2 节中详细讲述了面部每一种表情肌的作用方式，实际上动画角色的表情是多种表情肌协同作用的结果，如图 6-51 所示。面部的表情变化真是如此微妙。

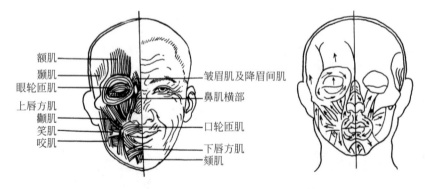

图 6-51　表情肌协同作用

1. 笑

笑的时候，笑肌、颧肌、上唇方肌颧头收缩，牵动嘴角向外向上；眼轮匝肌受到挤压，眉开眼笑，皱眉肌舒张，如图 6-52 所示。

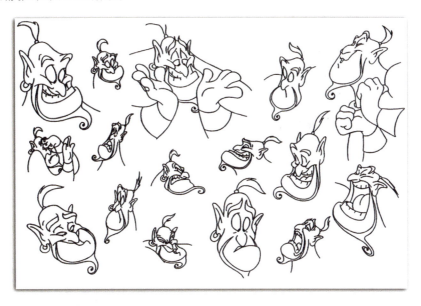

图 6-52 《阿拉丁》中角色的笑脸设计

2. 哭

哭的时候，皱眉肌、降眉间肌收缩，紧锁眉头；眼轮匝肌收缩，使眼半闭；上唇方肌颧头收缩，鼻唇沟加深；三角肌、下唇方肌收缩，向下拉动嘴角，如图 6-53 所示。

图 6-53 《变身国王》中角色哭的表情设计

3. 怒

怒的时候，皱眉肌收缩，眉间出现皱纹，在眼轮匝肌作用下使眼睛睁大；下唇方肌、三角肌收缩，向下拉动嘴角；口轮匝肌内围收缩使嘴紧闭，如图 6-54 所示。

4. 恐

恐的时候，额肌、皱眉肌收缩出现皱纹，眼轮匝肌作用下使眼睛睁大；下唇方肌、三角肌收缩，向下拉动嘴角，如图 6-55 所示。

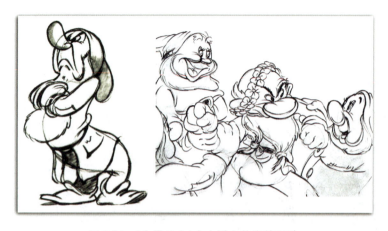

图 6-54 《白雪公主》中小矮人的表情设计

5. 思

思的时候,皱眉肌作用使眉间微皱,嘴部的微妙变化显现出是愁思还是温馨的思索,如图 6-56 所示。

图 6-55 《花木兰》中角色惊恐的表情设计

图 6-56 《钟楼怪人》中角色思索的表情设计

6.3.2 表情的夸张

现实世界中人的表情变化是十分微妙的,眉宇之间的微微紧缩,嘴角稍微地牵动、眼神的微妙变化都反映不同的心理活动、情绪变化。但基于动画的特殊视觉传达特性,以及目标观众的认知方式,往往要对面部表情进行夸张处理,甚至还要配合夸张的肢体语言协同表现,如图 6-57、图 6-58 所示。

图 6-57 《花木兰》中角色夸张的表情

图 6-58 《钟楼怪人》中角色夸张的表情

对于表情的夸张化处理,可以通过观摩各种类型的动画片,总结其中的一些夸张变形手法;另外还要多观察,多揣摩,设身处地为动画中的角色着想,使角色的表情变化符合角色的性格特征。

图 6-59　角色表情要符合性格特征

例如在《花木兰》中父亲的形象是一个老成、宽厚、慈爱的长者,其表情处理就十分凝重、沉稳,没有过多夸张化地处理。在他鼓励木兰去见李翔,大胆追求自己的爱情时,只是用眉头的轻微动作,如图 6-59 所示,这样的处理方式就拿捏得十分精到。

在肢体语言当中上臂和肩部的动作最为关键,如图 6-60、图 6-61 所示。

图 6-60　肢体语言的协同作用

愤怒的夸张化处理如图 6-62 所示,眼睛睁大,眼珠前部充满血丝,鼻子中喷出粗气,眉毛竖起,嘴角向下拉动,头发倒竖。

图 6-61 《梦幻曲》中角色的上臂动作

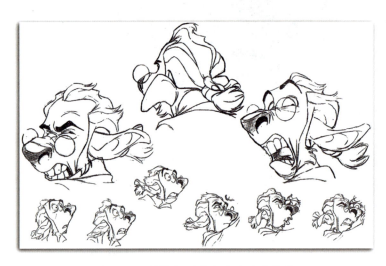

图 6-62 《星银岛》中愤怒的夸张化处理

哭的夸张化处理,默默地哭可以夸张眼泪如同泉涌;号啕大哭可以夸张咧开的大嘴和四溅的泪水。

惊恐的夸张化处理如图 6-63 所示,毛发(眉毛、头发、胡子)竖起;眼睛放大弹出眼眶,眼珠内侧可以有充血的毛细血管;下颌拉伸,嘴巴张大,甚至可以露出抖动的舌头。

图 6-63 惊恐的夸张化处理

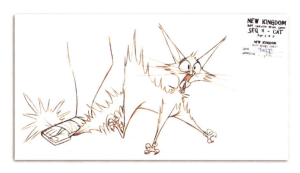

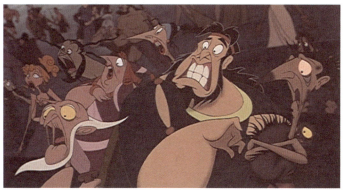

图 6-63 (续)

动画《幻想曲 2000》中角色表情夸张化处理手法,如图 6-64 所示。

图 6-64 《幻想曲 2000》中的角色表情设计

6.4 角色口型设计

对白是动画角色间相互的对话,也是台词的主要形式。对话能够传达谈话人的心理活动,又能与对方交流,影响彼此的情绪、思想和行为,所以又常常称为"语言动作"。正如苏联电影导演谢尔盖·格拉西莫夫(Sergei Gerasimov)在《电影导演的培养》一书中所写:"这里的每一句话,不仅是一个分解为种种情感因素和行为意味的言语动作,这里的每一句话都是一种反应、一声射击、一粒子弹"。

对白可以用于故事情节的表述、主题思想的反映、角色性格的刻画、思想感情的抒发。角色在表述对白的过程之中,口型就会发生变化,口型变化的设计是角色设计的重要组成部分。

在口型设计的过程中,一定要注意语言不是由字母组成的,例如读 that(那)里的 t 和 goatee(山羊胡子)里的 t 时,角色的口型完全不同,口型必须全部与上下文中的前音和后音结合表现。

口型要抓住每一个词的关键音,如图 6-65、图 6-66 是对南希·贝曼(Nancy Beiman)所进行的口型分析,在角色读一个句子"I told you not to do that!"的过程中,不是对准每一个字母,而是对准词的着重音,男性和女性读同一个句子的过程中,口型设计也各不相同。

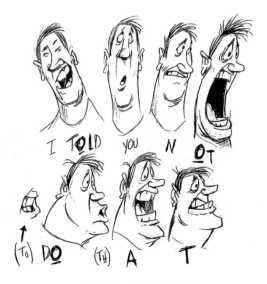

图 6-65　男性口型设计

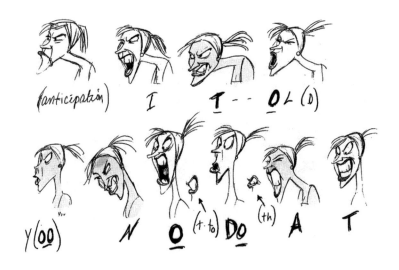

图 6-66　女性口型设计

不同类型和制作成本的动画片,口型设计的方式完全不同,最简单的口型设计只需要两种,即闭口和开口;复杂的口型设计需要 8 种口型,要将语言中的原音、辅音口型变化进行归纳,将发音口型近似的字母归纳在一个口型类别中。如图 6-67 所示,是美国著名的汉纳-巴伯拉动画工作室所进行的角色口型设计,将不同的原音和辅音发音归纳在 7 种口型之中,每个口型都进行了详尽的说明,还为角色设计了"高兴"与"不高兴"两组口型。

"语言动作"主要是指对话能展露动画角色丰富的内心活动,并刺激、影响别人;在内心交流和碰撞中引起双方心情或相互关系的微妙变化,从而推进动画剧情的发展。口型设计要综合考

第6章 表情与口型设计

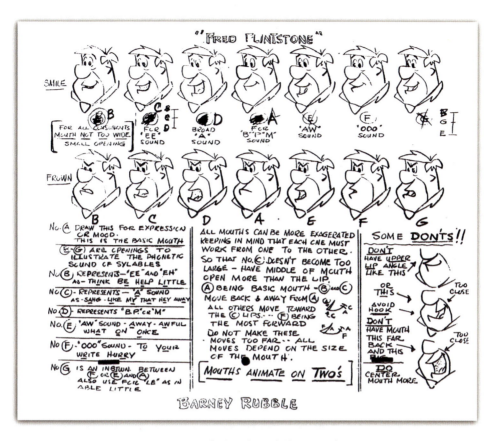

图 6-67 《摩登原始人》中的口型设计

虑角色的造型、年龄、性格、社会地位、生活遭遇、情绪状态等诸多因素。动画片《麻辣女孩》中，专门为角色的不同情绪状态设计了两套口型，如图 6-68、图 6-69 所示。

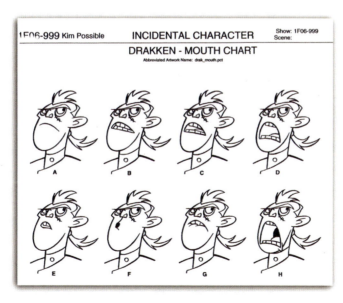

图 6-68 《麻辣女孩》口型设计 1

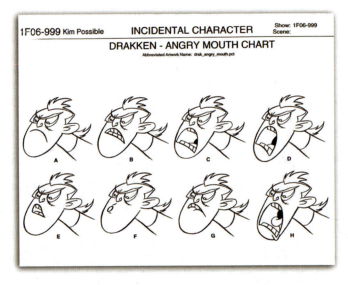

图 6-69 《麻辣女孩》口型设计 2

习题

1. 面部的肌肉可以分为哪四组？
2. 皱眉肌与鼻肌分别可以参与哪些面部表情的变化？
3. 在笑的过程中，哪些面部肌肉参与了协同作用？
4. 设计一个动画角色的整套表情和口型。

表 6-1 是天津工业大学动画专业的龙筱恒同学编写的角色设计清单，故事讲述在鱼龙混杂的网络世界里，无时无刻不在进行着大大小小的斗争。木马家族的情报网发现了网络上最新出现的巨大黑洞，通过黑洞可以获得无法想象的利益和财富。但是网络的正义自由战士（即杀毒软件）已经提前发现了黑洞并制作了一个可以填补黑洞的基石——含有最新修补漏洞程序的芯片。这消息被泄露了出去，黑道中最强的蠕虫家族和木马家族都开始行动起来，打算破坏基石。于是一场围绕着正义与邪恶之间的基石争夺战开始了……角色的表情设计如图 6-70～图 6-73 所示。

表 6-1 角色设计清单

角色名称	性别	年龄（岁）	简要描述	备注
尼姆达 （Nimda）	男	30	势力范围最广的黑道世家，蠕虫界里程碑式的人物，现任当家老大，拥有自己的实验室，是个实验狂。十分聪明，有缜密的思维和锐利的眼神，笑里藏刀，非常狡猾。但对蠕虫家族的几位得力手下却十分大度，善于伪装并隐藏自己的行踪，让人几乎无法察觉，有着不断扩张势力的野心，渴望成为网络世界中最恐怖的存在，让人们敬畏他的力量，就算是他的名字也不敢念出来。热衷于制造大量的蠕虫战士，为自己的扩张储备坚实的战略力量	［蠕虫病毒］在实验室里提取自身的细胞进行分裂，并将分裂出的细胞培养成自己的分身，作为重要的武装力量。皮肤可以分泌一种体液用来隐藏自己。口中放出的黏液可以将物体腐蚀

续表

角色名称	性别	年龄（岁）	简要描述	备注
班德 （Binder）	男	35	不属于任何帮派手下，属于自由者。为人轻浮，且不修边幅。说话粘腻，让人反感，总爱赖在别人身边。擅长等待，有些愤世嫉俗，喜欢破坏对于自己来说看不惯的事物，对于那些讨厌的事物，会依附在其身上，并隐藏自己，待时机成熟便将其消灭	［捆绑病毒］裹在身上的布条具有超强的粘性，并能根据周围的环境改变其颜色，使之与环境统一。身上的手脚可以自由伸缩，用布条将对手勒死
帕斯沃德 （Password）	男	26	木马家族中最具威胁性的继承人，继承了父辈的庞大财富，主要以经济力量为主。势力比蠕虫略低，为获取利益不择手段。善于交际，但为人低调。对于目标的选择拥有敏锐的眼光，能清楚地分辨出能从哪个目标上获利最大化，有着非常好的超级特工般的身手。追求物质享受，拥有庞大的情报网	［木马病毒］连接至脑袋后部的精密仪器可以查找最佳路径并快速破译密码，自身携带大量的攻破程序以及防护程序。连接别的程序时，自身的攻防程序将对别的程序进行破坏

图 6-70　龙筱恒设计 1

图 6-71　龙筱恒设计 2

图 6-72　龙筱恒设计 3

图 6-73　龙筱恒设计 4

第7章 动画角色设计规范

> 本章详细讲述了动画角色设计规范,介绍了结构图、效果图、多角度转面图、头部结构分解图、手足造型细部图、姿态图、脸部表情图、服装图、服饰道具图、角色谱系比例图、发型图、色标图、口型图的格式规范。

一部动画片的制作过程往往需要一个紧密结合在一起的创作团队,团队中的每一名成员可能都会有属于自己的视觉风格,如何保持一部动画片在各个制作环节完整、统一的形式风格,严谨的设计规范就是动画制片管理的重要手段。

在动画角色设计阶段应当依照严格的设计规范进行,这样既能保证动画片在形式上的统一,又能保证所提交的角色设计稿符合后续动画制作环节的要求。在二维动画制作领域,动画角色设计稿直接指导原画的创作;在三维动画制作领域,动画角色设计稿直接指导三维建模制作环节,如图7-1~图7-3所示。

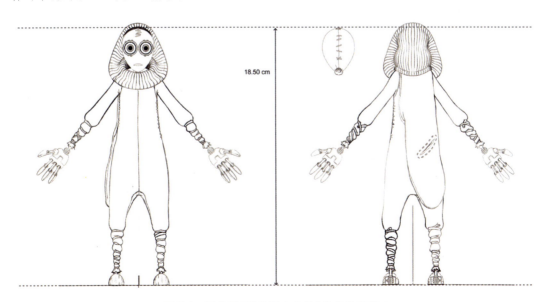

图7-1 三维动画《机器人9号》角色设计稿1

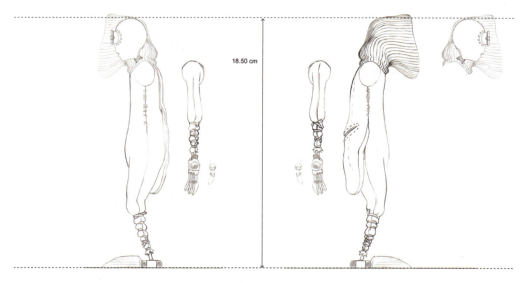

图 7-2　三维动画《机器人 9 号》角色设计稿 2

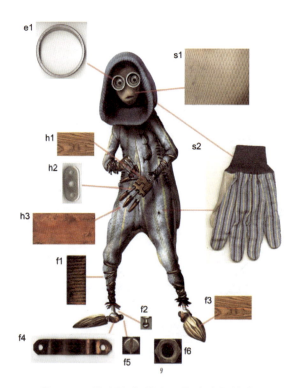

图 7-3　三维动画《机器人 9 号》角色设计稿 3

动画角色设计规范包含以下几个方面的内容。

7.1　结构图

在结构图中包含两方面内容：一是角色的比例图；二是角色肢体的体积结构划分。

比例图通常采用模数化的方式标定出动画角色身体各个部位的尺度关系。首先要指定动

画角色身体的某个部位作为模数单位,一般剧情类动画片常以角色的头部作为模数单位,如图 7-4 所示;一般动作类动画片常以角色的前臂作为模数单位,身体其他部位的尺度(包括高度与宽度)都是该模数单位的整倍数或整分倍数。

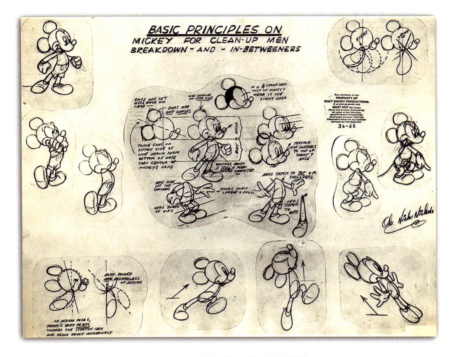

图 7-4 《米老鼠》中的角色设计

《麻辣女孩》中动画角色的 CONSTRUCTION(结构)图,如图 7-5 所示;《白雪公主》角色设计结构图中标定了小矮人的头身比例,如图 7-6 所示。

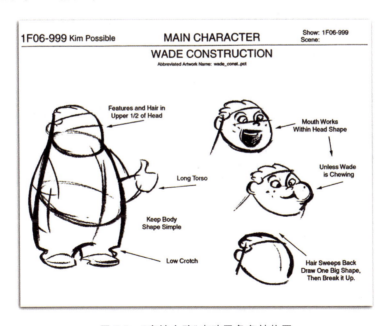

图 7-5 《麻辣女孩》中动画角色结构图

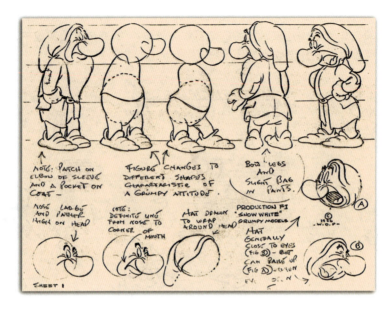

图 7-6 《白雪公主》中角色设计结构图

从中可以看出,角色身体各个部位的精确尺寸数值并不重要,重要的是各个部位之间的尺度比例关系。由于动画类型、风格等的不同,动画角色的身体比例关系会有很大差异。如图 7-7 所示是《花木兰》中的动画角色结构图。

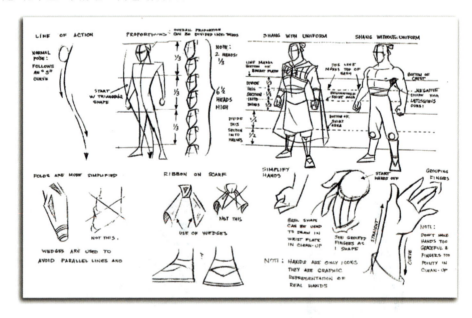

图 7-7 《花木兰》中动画角色结构图

7.2 效果图

通常选定能够充分表现角色造型特征的观察角度,制作角色的效果图,一般选择 3/4 转面角度,并选择最能表现角色肢体动作特征的姿态,如图 7-8 所示。

图 7-8 《大闹天宫》中美猴王的效果图

可以在效果图中重点放大描绘角色的一些造型细部,还可以使用简单的文字标定一些造型细节或需要注意的地方,图 7-9 是《公主与青蛙》中的角色设计稿。

图 7-9 《公主与青蛙》的角色设计稿

迪士尼公司的动画电影《幻想曲》中角色效果图,如图 7-10 所示。

图 7-10 《幻想曲》中角色的效果图

7.3 多角度转面图

在迪士尼公司中称作××角色 TURN AROUND（转面）图，一般可以细分为 FRONT（前视）转面图，其中包括：正面像、正侧像、正 45°转面像；BACK（后视）转面图，其中包括：背面像、背 45°转面像，如图 7-11 所示。

图 7-11 《小鹿班比 2》中动画角色的转面图

图 7-12 是《人猿泰山》中动画角色的转面图；图 7-13 是《鹅妈妈去好莱坞》中动画角色的转面图；图 7-14 是《高飞》中的动画角色设计。

图 7-12 《人猿泰山》中动画角色的转面图

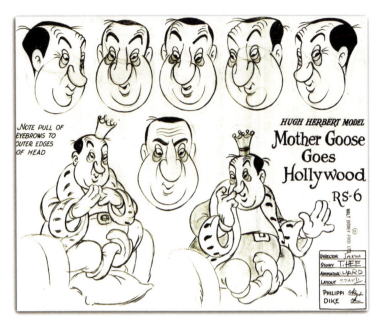

图 7-13 《鹅妈妈去好莱坞》中动画角色的转面图

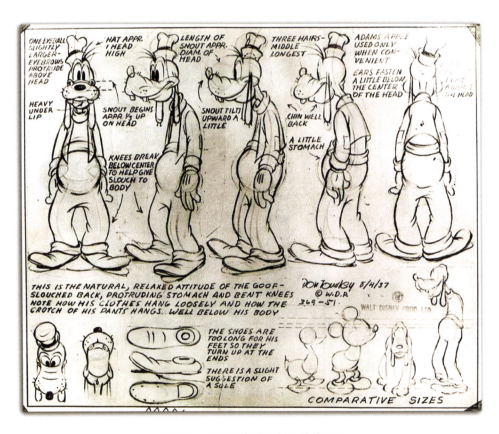

图 7-14 《高飞》中动画角色的转面图

【注意】 在三维动画角色设计过程中,下一建模环节一般创建为 T-pose(T 姿态),如图 7-15 所示。这是因为骨骼与蒙皮编辑,以及运动捕捉动作数据后进行姿态匹配,都需要在 T 姿态下进行,所以三维动画的角色设计转面图需要以 T 姿态进行规范。

图 7-15 《机器人 9 号》中动画角色设计 1

由于正面图、正侧图直接用于指导建模过程,所以其比例与尺度应当十分准确,在正侧图中为了清晰表达身体结构,还可以略去手臂,如图 7-16 所示。

图 7-16 《机器人 9 号》中动画角色设计 2

在三维动画制作软件中,依据设计图进行的三维建模,如图 7-17 所示。

角色头部的转面图,如图 7-18、图 7-19 所示。

图 7-17 三维动画建模

图 7-18 《救难小英雄》中角色头部的转面图

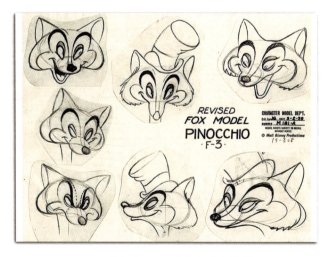

图 7-19 《木偶奇遇记》中角色头部的转面图

7.4 头部结构分解

头部结构分解如图 7-20～图 7-22 所示,以切面像的方式详细剖析角色头部的几何原型结构,以及五官在面部的分布,这对于在以后原画制作环节,正确把握角色头部的空间、体积、尺度、结构有很大帮助。

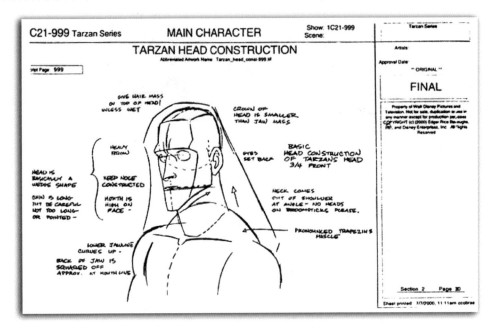

图 7-20 《人猿泰山》中角色的头部结构分解

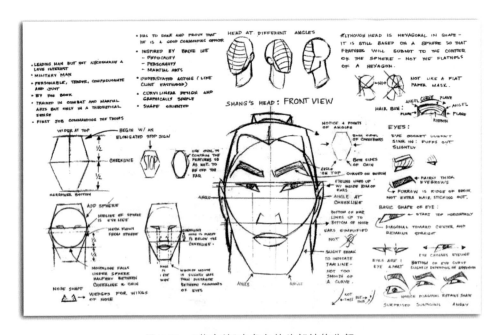

图 7-21 《花木兰》中角色的头部结构分解

图 7-22 《美女与野兽》中角色的头部结构分解

头部结构分解图还可以用于指导三维动画建模环节，复杂的面部模型是由简单长方体逐步切面而成的，如图 7-23 所示。

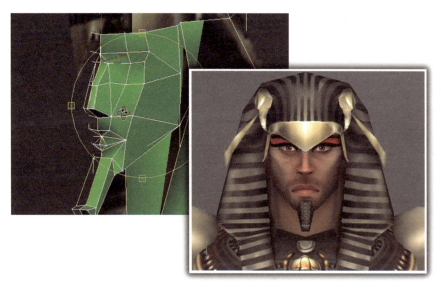

图 7-23 三维动画建模

7.5 手足造型细部

手的造型细部如图 7-24 所示。

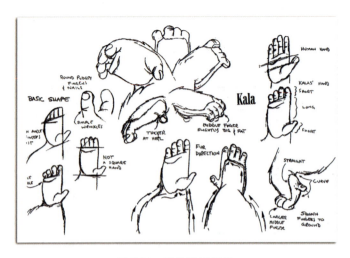

图 7-24 手的造型细部

在手足造型细部图中,一般可以包含以下内容:手足的各种动作、手足在各个透视角度中的形态、手在抓握器物时的姿态、手臂和腿的运动幅度、腿和手臂在运动过程中的肌肉变化、手势所传达的信息、手和手之间的配合关系等。

图 7-25 《花木兰》中的脚趾动作

手足动作可以传达丰富的信息,图 7-25 是《花木兰》中的一幕动画场景,单从脚趾的动作就可以联想出,胖士兵小心翼翼试水冷暖的神态。

如图 7-26～图 7-32 是《人猿泰山》中角色的手足造型细部图,因为泰山小时候家庭发生变故,所以从小就被母猩猩卡拉收养,从婴儿直到青年时代一直生长在猿群中,所以泰山的手足运动异于常人,这是影片中着重表现的。

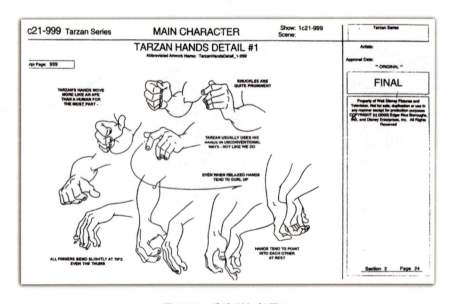

图 7-26 手造型细部图 1

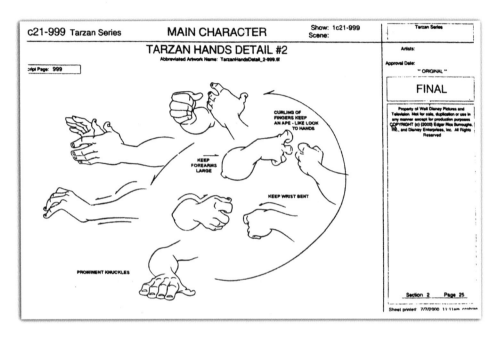

图 7-27　手造型细部图 2

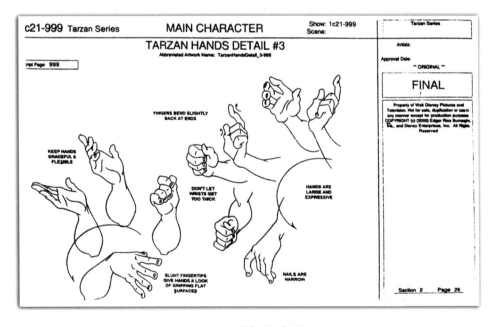

图 7-28　手造型细部图 3

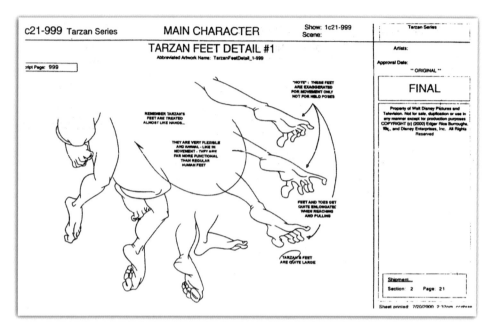

图 7-29 足造型细部图 1

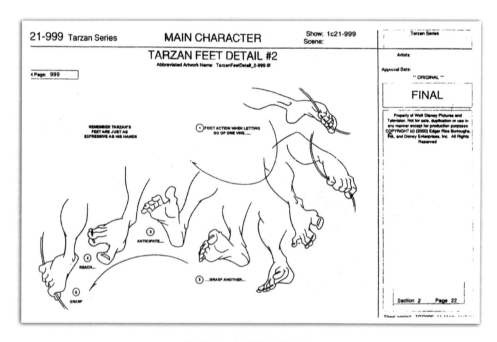

图 7-30 足造型细部图 2

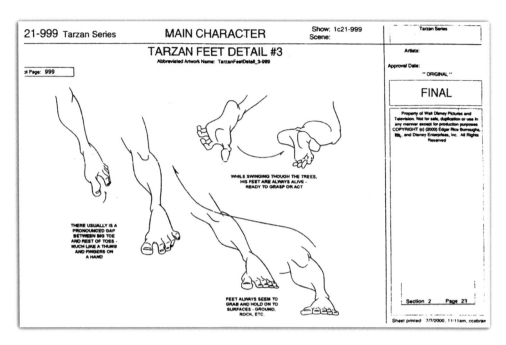

图 7-31　足造型细部图 3

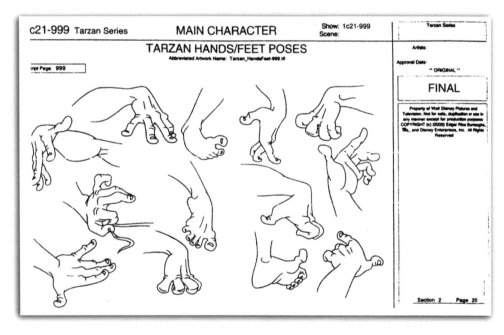

图 7-32　手足姿态图

7.6　姿态图

通过姿态图(Pose)描绘一些动画主角最具性格特征的肢体语言,可以作为在后期原画、动画制作过程中,对动画角色肢体动作特征把握的依据,如图 7-33～图 7-39 所示。

图 7-33 《亚特兰蒂斯》中动画角色的姿态图

图 7-34 《高飞》中动画角色的姿态图

图 7-35 《熊兄弟》中动画角色的姿态图

图 7-36 《幻想曲 2000》中动画角色的姿态图

图 7-37 《阿拉丁》中动画角色的姿态图

图 7-38 《布兰登和凯尔经的秘密》中动画角色的姿态图

图 7-39 《龙猫》中动画角色的姿态图

7.7 脸部表情图

脸部表情图（Expression）中可以包含：角色比较有代表性的表情和神态，眉眼的表情变化及活动范围，嘴部表情变化等，《人猿泰山》脸部表情图设计稿如图 7-40～图 7-44 所示。

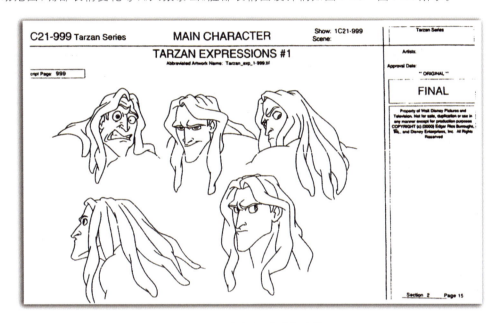

图 7-40 《人猿泰山》中脸部表情图 1

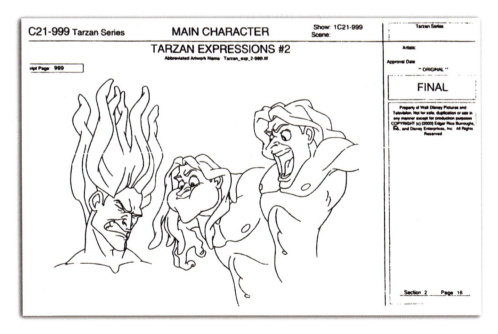

图 7-41 《人猿泰山》中脸部表情图 2

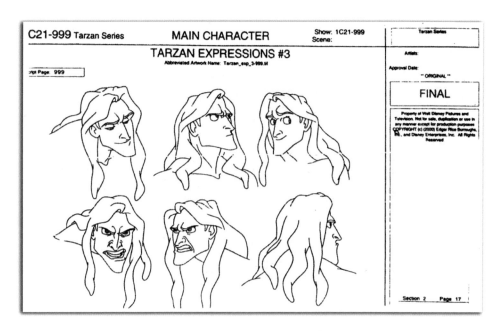

图 7-42 《人猿泰山》中脸部表情图 3

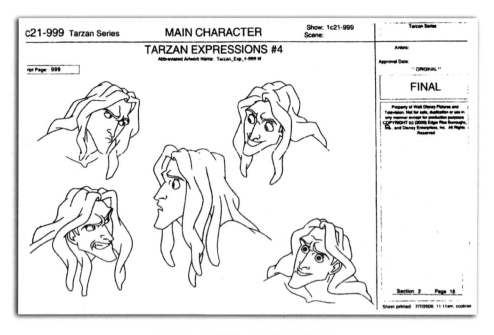

图 7-43 《人猿泰山》中脸部表情图 4

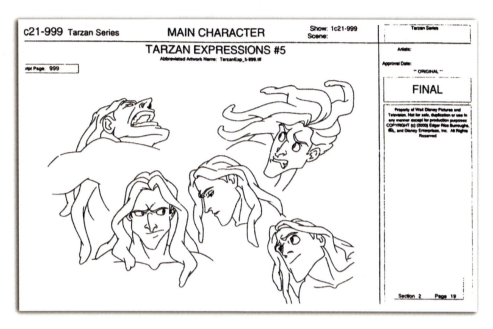

图 7-44 《人猿泰山》中脸部表情图 5

7.8 服装图

图 7-45、图 7-46 分别是动画电影《阿基拉》和《公牛费迪南德》中角色服装图。

图 7-45 《阿基拉》角色服装图

图 7-46 《公牛费迪南德》中角色服装图

在动画片《超人》中,主人公可以拥有多套服装,如图 7-47 所示。

图 7-47 《超人》中角色服装设计

7.9 服饰道具图

对于在动画片中一些十分重要的、可以推动情节发展的服饰道具,要绘制详细的服饰道具图,在某些情况下这些服饰道具要以特写方式放大呈现在画面中,如图 7-48 所示。常见的服饰道具包括:鞋子、帽子、手套、围巾、首饰、手机、手包、工具、武器等,如图 7-49、图 7-50 所示。

图 7-48 《熊兄弟》中的服饰道具图

图 7-49 《鹅妈妈去好莱坞》中的服饰道具图

图 7-50 《阿基拉》中的道具设计图

在动画片《天空之城》中角色的道具设计图，如图 7-51 所示。

图 7-51 《天空之城》角色道具设计图

7.10 角色谱系比例图

角色谱系比例图是整部动画片中所有主要角色的全家福，完整显示各个角色之间的相对比例关系，以保证在同一场景中出现多个动画角色时，保持角色之间正确的身高、体形尺度关系，如图 7-52 所示。

图 7-52 《幻想曲》中的角色谱系比例图

美国动画制作公司将角色谱系比例图又称作 FINAL SIZE COMPARISONS（最终尺寸比较）图，如图 7-53 所示。

图 7-53 《麻辣女孩》尺寸比较图

《悬崖上的金鱼公主》中的角色谱系比例图如图 7-54 所示。

图 7-54 《悬崖上的金鱼公主》角色谱系比例图

7.11 发型图

在动画角色发型图中通常包含以下内容：发型的转面、发型的体积结构、发型与头部的配合关系、发型的动态造型等，如图 7-55、图 7-56 所示。

图 7-55 《阿基拉》发型图

图 7-56 《幻想曲 2000》发型图

7.12 口型图

角色口型图如图 7-57 所示,包含角色在说话过程中的口型变化,通常可以制作角色不同转面角度下的口型图。在绘制角色口型图之前,首先要对元音、辅音的发音口型进行分类。

7.13 色标图

色标图用于标注角色不同色阈中填充色彩的标号,如图7-58～图7-60所示。色彩标号具有多种标定方式。

图7-57 《航空小英雄》中角色的口型图

图7-58 汉纳-巴伯拉工作室的角色色标图

图7-59 吴秋韵作品

可以采用原色比例标注,即红(Red)、绿(Green)、蓝(Blue)的色彩值,这种方式在利用计算机进行后期制作的动画流程中最为常用。

也可以采用专色法标定,例如采用哪个公司生产的颜料进行填色,就采用该颜料的专色名称进行标定。

图 7-60　龙筱恒设计作品

　　传统胶片动画片色标制定的难度远超我们的想象,大卫·A.普莱斯(David A. Price)曾经这样描述迪士尼传统胶片动画的色彩指定:"传统方法需要将多层赛璐珞胶片堆在镜头前,每一层上面都有一个不同的人物,或同一人物的不同部分,动作最多的身体部分通常被放在胶片的最上层,以保证来回交换胶片的操作比较容易实现。问题在于空白的赛璐珞胶片并不是完全透明的,因此它们给下层的胶片添加了自己本身所带的颜色;处于中间层次的某张胶片上的颜色,其深浅程度看起来会与处在顶层或底层的胶片上的相同颜色有所差别。因此,电影中的每一种色彩——例如人物皮肤的颜色——都需要在不同层次的胶片上绘制不同深浅的颜色(如图 7-61 所示)。当一根树枝或一个人物从某一层被换到另一层时,其颜色的深浅也必须随之变化。对于一部需要超过 40 万张赛璐珞胶片的长片来说,为不同层次的胶片进行编码上色无疑是一项非常繁重的任务。此外,动画制作者的工作实际上被限制在了大约 5 层胶片的位置上,因为更深层的一堆胶片的颜色会对底层胶片的颜色有很大影响,以致无法做任何修正"。

　　1990 年迪士尼公司首先采用皮克斯工作室开发的电脑动画产品系统(CAPS)制作动画电影《救难小英雄》(如图 7-62 所示),先使用皮克斯图像计算机扫描动画角色的铅笔画稿,然后进行数字化的上色,利用透明通道技术将角色动画层与背景层合成在一起,数字化的透明叠加就再

也不会出现多胶片叠加产生的变色现象,既节省了大量上色的工作量,又为动画师们提供了无限图层制作的自由。现在这种数字化的填色方式已经完全替代了传统的填色方式。

图 7-61　早期米高梅公司的上色员在使用复杂的颜料上色

图 7-62　电脑制作的动画电影《救难小英雄》

习题

　　课程综合设计,教师将学生分成几个小组,每个小组选择一个剧本,依据动画角色设计和制作的规范,提交一整套设计方案。图 7-63～图 7-77 是天津工业大学动画专业万川同学完成的一整套角色设计图。

图 7-63　万川设计图 1

图 7-64 万川设计图 2

图 7-65 万川设计图 3

第7章 动画角色设计规范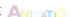

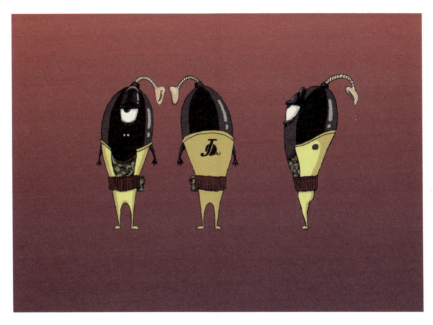

图 7-66 万川设计图 4

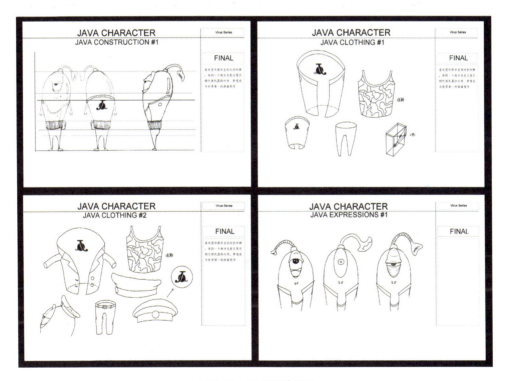

图 7-67 万川设计图 5

221

图 7-68　万川设计图 6

图 7-69　万川设计图 7

第7章 动画角色设计规范

图 7-70　万川设计图 8

图 7-71　万川设计图 9

223

图 7-72　万川设计图 10

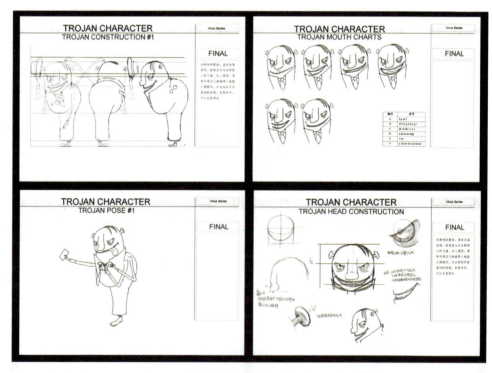

图 7-73　万川设计图 11

图 7-74 万川设计图 12

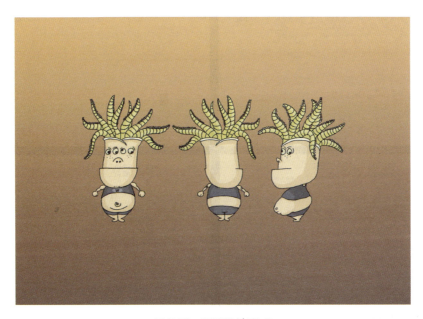

图 7-75 万川设计图 13

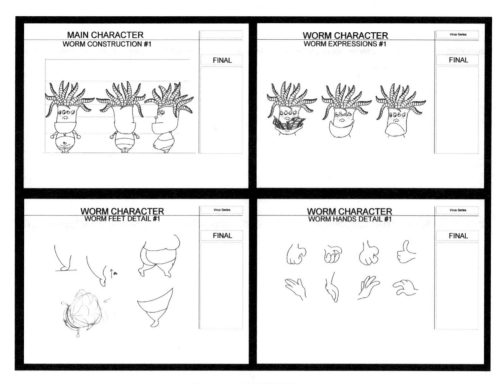

图 7-76　万川设计图 14

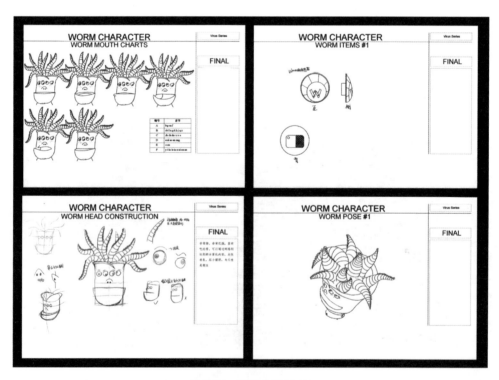

图 7-77　万川设计图 15

参 考 文 献

[1] 程征,王靖宪,刘骁纯.速写技法[M].北京：人民美术出版社,1987.
[2] 王征发.外国人物形象2800例[M].上海：上海人民美术出版社,1991.
[3] 金维诺.永乐宫壁画全集[M].天津：天津人民美术出版社,1997.
[4] 华梅.中国服装史[M].天津：天津人民美术出版社,1989.
[5] 袁杰英.中国历代服饰史[M].北京：高等教育出版社,1994.
[6] 李当岐.西洋服装史[M].北京：高等教育出版社,1995.
[7] 赓·赫尔脱格仑.动物画技法[M].傅启源,等译.北京：人民美术出版社,1987.
[8] 石焕.名家素描动物[M].杭州：浙江人民美术出版社,1992.
[9] 杨阳.中国少数民族服饰赏析[M].北京：高等教育出版社,1994.
[10] 祝韵琴,崔栋良.动物写生变形[M].天津：天津杨柳青画社,1981.
[11] 沈兆荣.人体造型基础[M].上海：上海教育出版社,1986.
[12] 李景凯.人体造型解剖学[M].天津：天津人民美术出版社,1987.
[13] 熊绍庚.人体解剖学[M].广州：岭南美术出版社,2004.
[14] 安德鲁·路米斯.人体素描[M].北京：人民美术出版社,1982.
[15] 王树村.中国民间年画史图录[M].上海：上海人民美术出版社,1991.
[16] 于赢波,刘昕.任率英[M].长沙：湖南美术出版社,2001.
[17] 于赢波.徐燕荪[M].长沙：湖南美术出版社,2001.
[18] 戴敦邦,戴红杰.水浒人物一百零八图[M].天津：天津杨柳青画社出版社,1981.
[19] 王安节.芥子园画谱[M].天津：天津古籍出版社,1990.
[20] 王树村.中国民间画诀[M].北京：北京工艺美术出版社,2003.
[21] 北京蒙妮坦美发美容学校.发型设计[M].北京：高等教育出版社,1992.
[22] 刘继卣.刘继卣动物画手稿[M].天津：天津杨柳青画社出版社,1987.
[23] 王弘力.黑白画理[M].沈阳：辽宁美术出版社,1991.
[24] 马玉如.素描技法[M].北京：人民美术出版社,1980.
[25] 全显光.素描求索[M].沈阳：辽宁美术出版社,1995.
[26] 孙建平.现代素描肖像[M].天津：天津人民美术出版社,1993.
[27] 玛里琳·霍恩.服饰：人的第二皮肤[M].乐竟泓,等译.上海：上海人民出版社,1991.
[28] 李当岐.服装学概论.北京：高等教育出版社,1998.
[29] 熊谷小次郎.服装效果图技法[M].陈重武,等译.天津：天津人民美术出版社,1988.
[30] 阿尔贝托·瓦格斯.瓦格斯少女肖像画集.昆明：云南人民出版社,1990.
[31] 张慧临.20世纪中国动画艺术史[M].西安：陕西人民美术出版社,2002.
[32] 曹克家.怎样画猫[M].北京：人民美术出版社,1980.
[33] 大卫·A.普莱斯.皮克斯总动员[M].吴怡娜,译.北京：中国人民大学出版社,2009.
[34] 李铁.美国动画史[M].北京：北京交通大学出版社 清华大学出版社,2014.

本教材在编写过程中还参考了以下动画片的设计实例,在此表达诚挚谢意。
《木兰》《大闹天宫》《泰山》《勇闯黄金城》《变身国王》《航天小英雄》《蝴蝶泉》《金银岛》《亚特兰蒂斯》《公牛费迪南德》《公主与青蛙》《山水情》《阿童木》《忍者神龟》《阿基拉》《鹅妈妈去好莱坞》《美女与野兽》《小鹿班比》《米老鼠与唐老鸭》《怪物电力公司》《阿拉丁》《飞屋环游记》《木偶奇遇记》《白雪公主》《101只斑点狗》《大力神》《麻辣女孩》《小飞象》《小飞侠》《机器人9号》《巴巴爸爸》《狐狸打猎人》《阿基拉》《悬崖上的金鱼公主》《马丁的早晨》《埃及王子》《泼水节的传说》《海绵宝宝历险记》《查理和萝拉》《贝奥武夫》《汽车总动员》《蓝色小车苏西》《玩具总动员》《复活》《鬼妈妈》《鼠国历险记》《超人与蝙蝠侠》《森林王子》《机器人历险记》《熊兄弟》《罗摩衍那》《梦幻曲》《梦幻曲2000》《三个和尚》《美食总动员》《最终幻想》《功夫熊猫》《蓝精灵》

图书资源支持

感谢您一直以来对清华版图书的支持和爱护。为了配合本书的使用,本书提供配套的资源,有需求的读者请扫描下方的"书圈"微信公众号二维码,在图书专区下载,也可以拨打电话或发送电子邮件咨询。

如果您在使用本书的过程中遇到了什么问题,或者有相关图书出版计划,也请您发邮件告诉我们,以便我们更好地为您服务。

我们的联系方式:

地　　址: 北京海淀区双清路学研大厦 A 座 707

邮　　编: 100084

电　　话: 010-62770175-4604

资源下载: http://www.tup.com.cn

电子邮件: weijj@tup.tsinghua.edu.cn

QQ: 883604(请写明您的单位和姓名)

用微信扫一扫右边的二维码,即可关注清华大学出版社公众号"书圈"。

资源下载、样书申请

书圈